经典碑帖笔法临析大全

唐 虞世南 孔子庙堂碑

●

洪亮 主编

章志高 著

安徽美术出版社

全国百佳图书出版单位

U0143326

图书在版编目（CIP）数据

唐虞世南孔子庙堂碑 / 章志高著. — 合肥：安徽
美术出版社，2017.3
（经典碑帖笔法临析大全 / 洪亮主编）
ISBN 978-7-5398-7451-7

Ⅰ.①唐… Ⅱ.①章… Ⅲ.①楷书－碑帖－中国－唐
代 Ⅳ.①J292.24

中国版本图书馆CIP数据核字(2016)第320223号

示范作品书家名单：（排序不分先后）

李刚田	卢中南	洪 亮	龙开胜	邹方程
郑和新	黄家贵	张建民	章志高	王云根
梁美源	杨 华	刘德举	陈根凤	张江莉
陈荣全	练友良	傅先锋	李纯博	董 云
严朝晖	刘啸泉	何昌廉	季荣英	董才宝
阎丽琴	汪志华			

经 典 碑 帖 笔 法 临 析 大 全

唐虞世南孔子庙堂碑
JINGDIAN BEITIE BIFA LINXI DAQUAN
TANG YU SHINAN KONGZI MIAOTANG BEI

洪亮 主编 章志高 著

出 版 人：陈龙银
选题策划：曹彦伟 谢育智
责任编辑：朱阜燕 毛春林 刘 园 丁 馨
责任校对：司开江 林晓晓
封面设计：谢育智 丁 馨
版式设计：北京艺美联艺术文化有限公司
责任印制：徐海燕
出版发行：时代出版传媒股份有限公司
　　　　　安徽美术出版社（http://www.ahmscbs.com）
地　　址：合肥市政务文化新区翡翠路 1118 号出版
　　　　　传媒广场 14F　　邮编：230071
营 销 部：0551-63533604（省内）　0551-63533607（省外）
编辑出版热线：0551-63533611　13965059340
印　　制：北京市雅迪彩色印刷有限公司
开　　本：787mm×1092mm　1/8　印 张：14
版　　次：2017 年 3 月第 1 版
　　　　　2017 年 3 月第 1 次印刷
书　　号：978-7-5398-7451-7
定　　价：56.00 元

主编简介

　　洪亮，又名传亮，号九牛，祖籍安徽绩溪，1961 年 4 月生于浙江安吉。历任北京大学访问学者、《中国书法》执行编辑。2005 年至今在国内外大学讲学。九三学社中央文化委员、中央书画院副秘书长、中国艺术研究院篆刻院研究员、清华大学书画高研班导师、美国费佛尔大学孔子学院名誉教授、首都师范大学客座教授、西泠印社社员、中国书法家协会会员。2014 年 8 月，洪亮工作室书学研究会在清华大学成立。2015 年 6 月，北京洪亮书画艺术馆开馆。出版专业图书 76 种。

作者简介

　　章志高，又名章志刚，生于 1960 年，浙江安吉人。自幼受父亲影响，喜欢习弄墨。1976 年开始从事小学教学工作至今。平时在工作之余曾临习过《多宝塔碑》《颜勤礼碑》《兰亭序》《圣教序》和米芾的《蜀素帖》。1995—1997 年曾两次于中国书法家协会书法培训中心书法高级班进修，在江西庐山面授时，曾得到言公达、张荣生等导师的指导和卢中南导师的点评。2014 年入清华大学美术学院洪亮工作室二期书法高研班深造。

前　言

　　《经典碑帖笔法临析大全》是《大学书法教材系列》配套普及本书法教材。本套书从历代数千种碑帖中精选出 50 余种，每种碑帖独立成册，每册皆为两章及附录：第一章针对每一种碑帖笔法进行深入细致的解析，包括单钩摹、双钩摹、临写训练和综合练习；第二章为书法作品创作样式例举；附录为学习书法的必要准备及有关常识。

　　编撰《经典碑帖笔法临析大全》的目的是让想学书法的人们"从零学书法，一看就懂，一学就会"。

　　当代科技高速发展，电脑键盘输入替代了笔写汉字。由此，书写汉字从实用走向了艺用，为实用而书写汉字的时代渐行渐远，人们提起笔写字主要是为了书法艺术。每一位中国人与汉字都有着与生俱来的文化血缘。练字可以静心，书法艺术是中国人用来自我修养身心的最佳方式、方法。于是，学书法者越来越多。

　　随着国家教育部规定在全国中小学开设书法必修课，众多家长为辅导孩子学书法，也开始了解书法，学习书法。然而，中国书法教学千百年来是以写字教学为基础的，即通过基本点画、偏旁部首、间架结构的教学将字写好。写字是书法的基础，书法是使用汉字书写的艺术，必定有其自身独立的艺术语言体系，就像文学是使用汉字写作的艺术一样。

　　文学是通过对汉字的遣词造句构成艺术语言，塑造艺术形象来打动人心。那么书法是通过什么来打动人心的呢？书法是通过笔法、字法、章法等构成的艺术语言，塑造艺术形象来打动人心的。文学和书法都是使用汉字进行创作的，文学是使用汉字文意创作的艺术，书法是使用汉字书意创作的艺术。

　　书法的书意包含在笔法、字法、章法艺术语言之中。其中，笔法是书法艺术之灵魂。书法艺术语言的最基本要素是笔法中的提、按、顿、挫，顺势贯气，通过这些要素来构成书法笔法中的生命律动，同时将书写者的内心世界呈现出来。所谓"书如其人"也。所以古人说：书法之难，难在笔法。

　　2005 年，我开始编写《大学书法教材系列》就一直在思考书法的一些最基本的问题。诸如执笔法，点画的基本笔法与基本形态及其变化原理，点画之间的构成原理，等等。这些问题在 2011 年陆续出版的《大学书法教材系列》中讲述与解析达到了一定的深度，得到业内好评。2013 年我的工作室与清华大学合作开办了第一期书法高级研修班，以培养研究型书家为目标，招收了全国各地的 26 位书法家共同研究书法笔法、字法、章法等艺术语言。学员们按教学要求研究书法本体语言，临摹经典碑帖，撰写研究性文章近百篇，发表在书法专业报刊上，还在《书法报·书画天地》开设了《说临谈创》专栏。2014 年我的工作室第二期开班，目标就是培养研究型书家团队。

我有一个愿望，就是让我们这批研究型书家参与编写一套浅显直白的与《大学书法教材系列》配套的普及本书法教材。这个想法得到了北京艺美联艺术文化有限公司董事长曹彦伟先生的大力支持。我们共同研究并策画了这套《经典碑帖笔法临析大全》。

　　《经典碑帖笔法临析大全》中之"临析"就是"临摹分析"。现代汉语大多是双音节词，"临摹"一词在现代语中指"模仿（书画），临摹碑帖"。书法中的"临摹"概念是从古代汉语中来的，古代汉语主要是单音节词，"临摹"在古代汉语中是两个概念，即"临"与"摹"。临是临写，摹是摹写。摹是临的基础，是一种很有效的学习书法的方法。在对经典碑帖笔法进行深入细致分析的基础上，通过大量单钩摹、双钩摹和临写训练，达到对书法笔法的真正理解与把握。

　　在《经典碑帖笔法临析大全》的写作过程中，得到了西泠印社执行社长、中国美院教授刘江先生，西泠印社副社长、中国书协理事李刚田先生，中国艺术研究院中国篆刻院院长、中国书协理事骆芃芃女士的热情指导和帮助，深表感谢！胡惠芳女士和美编高扬先生付出了大量劳动，一并表示感谢！

　　由于水平有限，书中难免有不当和错漏之处，同行和读者们如有发现，敬请及时提出意见，并通过电子邮件告知我，以便及时修正。谨表谢意！

<div style="text-align:right">

洪　亮

2015 年 1 月于北京寓舍

Email：cl-hong@163.com

</div>

目　录

前　言 ……………………………………… 1

第一章　笔法解析与摹临 ………………… 1

　一、摹与摹写的几种方法 ………………… 2

　二、临与临写的几种方法 ………………… 2

　第一节　点的形态与书写方法 ………… 3
　　一、侧点 …………………………………… 3
　　二、撇点 …………………………………… 5
　　三、提点 …………………………………… 8
　　四、长点 …………………………………… 11
　　五、有关点的综合练习 ………………… 13

　第二节　横的形态与书写方法 ……… 15
　　一、长横 …………………………………… 15
　　二、细腰横 ……………………………… 17
　　三、短横 …………………………………… 20
　　四、有关横的综合练习 ………………… 23

　第三节　竖的形态与书写方法 ……… 25
　　一、垂露竖 ……………………………… 25
　　二、悬针竖 ……………………………… 28
　　三、短竖 …………………………………… 31
　　四、小竖 …………………………………… 34
　　五、有关竖的综合练习 ………………… 34

　第四节　撇的形态与书写方法 ……… 36
　　一、斜弧撇 ……………………………… 36
　　二、斜直撇 ……………………………… 39

　　三、竖撇 …………………………………… 42
　　四、平撇 …………………………………… 44
　　五、有关撇的综合练习 ………………… 47

　第五节　捺的形态与书写方法 ……… 49
　　一、长斜捺 ……………………………… 49
　　二、平捺 …………………………………… 52
　　三、反捺 …………………………………… 55
　　四、有关捺的综合练习 ………………… 55

　第六节　钩的形态与书写方法 ………… 57
　　一、横钩 …………………………………… 57
　　二、竖钩 …………………………………… 60
　　三、竖弯钩 ……………………………… 63
　　四、戈钩 …………………………………… 65
　　五、卧钩 …………………………………… 67
　　六、横折钩 ……………………………… 70
　　七、横折斜钩与横折竖弯钩 ………… 71
　　八、有关钩的综合练习 ………………… 71

　第七节　挑的形态与书写方法 ………… 73
　　一、平挑 …………………………………… 73
　　二、竖挑 …………………………………… 75
　　三、有关挑的综合练习 ………………… 78

　第八节　折的形态与书写方法 ………… 80
　　一、横折 …………………………………… 80
　　二、竖折 …………………………………… 82
　　三、撇折 …………………………………… 86
　　四、横折撇 ……………………………… 88

五、有关折的综合练习 ……………… 90

第二章　常用书法作品样式例举 ……… 92

一、中堂 ……………………… 92

二、条幅 ……………………… 94

三、斗方 ……………………… 95

四、横幅 ……………………… 97

五、对联 ……………………… 98

六、扇面 ……………………… 99

七、条屏 ……………………… 101

八、手卷 ……………………… 102

九、册页 ……………………… 102

附录：学习书法的必要准备及有关常识 103

一、笔墨纸砚的选择 ……………… 103

二、字帖的选择 ……………… 104

三、执笔方法 ……………… 104

四、执笔书写 ……………… 105

五、书写方法 ……………… 106

第一章　笔法解析与摹临

书法有"点、横、竖、撇、捺、钩、挑、折"等八种基本笔法。本章对《孔子庙堂碑》笔法解析，采用传统经典的"永字八法"和欧阳询《八诀》并结合作者书写实践进行。希望同学们学习书法时注意笔法和形态的变化，更好地理解与掌握书法艺术的笔法规律。

首先，了解一下"永字八法"。"永字八法"是古代书法家用于练习楷书的用笔技法。现将"永"字分解为八笔，如下图并按编号说明。

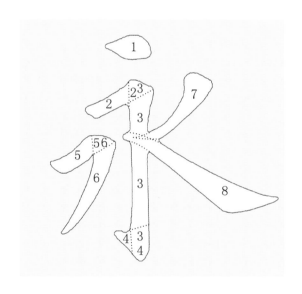

1. 点为侧（如鸟之翻然侧下）；

2. 横为勒（如勒马之用缰）；

3. 竖为弩（也作"努"，用力也）；

4. 钩为趯（趯 tì ，如跳跃）；

5. 提为策（如策马之用鞭）；

6. 撇为掠（如用篦之掠发）；

7. 短撇为啄（如鸟之啄物）；

8. 捺为磔（磔 zhé ，裂牲为磔，笔锋开张也）。

有关"永字八法"起源，有多种说法。唐张怀瓘《玉堂禁经》道："八法起于隶字之始，后汉崔子玉历钟、王以下，传授所用八体该于万字。"[1]"大凡笔法，点画八体，备于'永'字。"[2]（唐代称楷书为"隶书"，这里的"隶"，指楷书。东晋时王羲之也如是称，现在我们说的隶书，那时称"八分"。）而元释溥光《雪庵八法·八法解》称其是王羲之所创，宋朱长文《墨池篇》称张旭（宋陈思《书苑菁华》称智永）取王羲之《兰亭序》"永"字潜心研究归纳而成等等。众说不一，我们这里不作考证。但这些都说明，"永字八法"起源之早，流传之广。[3]

虞世南（558—638），字伯施（幼时寄叔父虞寄为子），越州余姚（今属浙江）人。陈、隋两朝任过官，和唐太宗是知己，唐初为弘文馆学士，贞观七年授秘书监，封永兴县子，人称虞永兴。此人正直持正，敢劝谏，太宗称他有"出世之才，遂兼五绝"（德行、忠直、博学、文词、书翰）。书法早年书承僧人智永亲授，有逸少笔法。与欧阳询、褚遂良、薛稷合称为唐初四大家。

他的代表作有《孔子庙堂碑》，又称《夫子庙堂碑》。这是一件集碑学与帖学于一身的作品。原刻

① 《历代书法论文选》，上海书画出版社 1979 年版，第 219 页。

② 同上，第 218 页。

③ 洪亮著《大学书法教材系列·楷书篇个案·颜勤礼碑》，中国书店 2013 年 4 月第 1 版，第 8 页。

已失传，现存刻石有两块，一块在陕西省博物馆（陕本），俗称《西庙堂碑》；另一块在山东武城县（城武本），俗称《东庙堂碑》。碑文记载唐高祖五年，封孔子二十三世后裔孔德伦为褒圣侯及修缮孔庙之事。碑为虞世南69岁时所书。

此碑帖用笔俊朗圆润，笔势舒展，结构平稳工整，布局端庄秀美，气息娴静典雅，以柔寓刚，外柔内刚，一派平和中正气象，曾有"欧书外露筋骨，虞书内含刚柔"之称。此碑是初唐碑刻中的杰出之作，也是历代金石学家和书法家公认的虞书妙品。

下面我们对八个基本笔法逐一解析，每一种笔画作为一节。首先认识笔画的基本形状，再解析笔画的书写方法。并通过例举每一种笔画的字例进行单钩摹、双钩摹，按笔画顺序摹写和临写字例，加强练习，加深理解。然后，选择相应字例练习加以巩固。每一节后提供综合练习的字例。

学习书法需要从传统的书法经典作品中吸收营养。那么，如何从传统经典书法作品中吸收营养呢？方法就是临摹。

现代汉语大多是双音节词，临摹一词在现代语中指"模仿（书画），临摹碑帖"。书法中的临摹概念是从古代汉语中来，古代汉语主要是单音节词，临摹在古代汉语中是两个概念，即临与摹。临是临写，摹是摹写。下面简析之。

一、摹与摹写的几种方法

摹，就是用透明不渗透水纸蒙在要摹写的字上，依影印上来的字形写出这个字来。

摹写的几种方法：

1. 蒙纸摹写。方法同上。

2. 单钩摹写。即用不渗透水的纸蒙在要摹写的字上，用笔按字的中心线单钩出来，这就叫单钩摹写。单钩摹写出来的单钩字，还可以用毛笔在单钩的基础上临写一遍。

3. 双钩摹写。即用不渗透水的纸蒙在要摹写的字上，用笔按字的轮廓双钩出来，这就叫双钩摹写。双钩摹写出来的双钩字，还可以用毛笔在双钩的基础上临写一遍。

摹是一种很好的学习书法的方法，不仅仅是初学者要用摹的方法来学，其实许多学有所成的书法家在学习研究古代经典碑帖时也用摹的方法。摹这种方法，有利于对字的笔法、字法作深入细致的了解与把握，从而解决笔法与字法中的基本问题。

二、临与临写的几种方法

临，就是看着字帖临写，无论是形态还是神态都尽可能写得接近原帖上的字。临写的几种方法：

1. 对临。对临也称实临，是对字帖上的字一笔一笔地临写，一个字一个字地临写。对临一般要通临全帖，从头到尾将字帖临一遍。当然，有些碑帖中的字模糊不清了，初学者不必去临。除了通临，还可以选字、选词、选句、选段来临写，我们在第二节中将专题讨论之。对临了一段时间后，为了了解自己对所临字帖的掌握情况，可以用背临的方法自查。

2. 背临。背临就是不看字帖，根据记忆将字帖中的字形背写出来，要求像对临一样准确无误。这就促使对临时对所临字的笔法特征、字法特征有深入的观察与研究，并加深记忆。否则，离开字帖，就无

① 《历代书法论文选》，上海书画出版社 1979 年版，第 390 页。
② 洪亮著《大学书法教材系列·楷书篇个案·颜勤礼碑》，中国书店 2013 年 4 月第 1 版，第 135 页。

法背临，也就没有达到临帖之目的。

3. 意临。意临是将字帖中没有的字，根据自己临帖所掌握的笔法和字法规律，将这些字写出来。意临出来的字要在形态与神态上与原帖中的字一样，这样，就达到意临的目的，临摹也就起到了作用。临帖还有其他方法，这里不作介绍。宋代姜夔《续书谱》中专门谈到临摹："临书易失古人位置，而多得古人笔意；摹书易得古人位置而多失古人笔意。临书易进，摹书易忘，经意与不经意也。夫临摹之际，毫发失真，则神情顿异，所贵详谨。"[1]临帖要想起到事半功倍的效果，方法是临与摹的结合。也就是在临帖的过程中，有些临不像的字，就马上摹一遍，这样反复多次，就会不断发现自己临帖过程中哪些部位笔法与字法存在问题。这样做临帖进步速度就会快起来。这就是我们平时所说的学习书法首先要入帖的第一个阶段。

临帖时要注意的问题：一是要用熟宣或者半生半熟的宣纸来作为临帖用纸；二是所临的字距、行距要与原帖相近，否则也会影响原帖的布白效果，与原帖产生的意境大不相同。[2]

第一节　点的形态与书写方法

"永字八法"中称"点为侧，如鸟之翻然侧下"。侧是倾斜之意，因此写"点"应取倾斜之势，如巨石侧立，险劲而雄踞。卫夫人《笔阵图》称"、（点）如高峰之坠石，磕磕然实如崩也。"这说明点的笔法之峻，笔势之险。点之形态千变万化，下面我们略作归类来解析点的书写规则和具体书写方法。[1]

一、侧点

笔法及要领："文"字的第一点是瓜子点，样子像瓜子。点虽是汉字中最小的笔画，但书写时也有起笔、运笔、收笔的过程。点要取斜侧之势，和其他笔画相呼应。

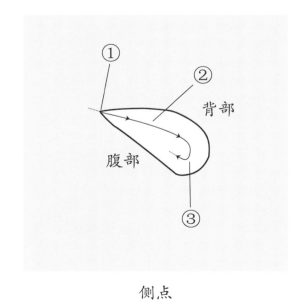

侧点

文

"文"字侧点书写笔法要领：

①顺势入笔；

①洪亮著《大学书法教材系列·楷书篇个案·颜勤礼碑》，中国书店 2013 年 4 月第 1 版，第 9 页。

②笔锋着纸后往右下按笔；

③略顿挫，并折锋提笔回收。

（一）侧点字摹写举例

为了初学者学习方便，我们将选一个带侧点的"文"字，解析单钩摹、双钩摹以及整个字的笔画顺序。

例1：单钩摹

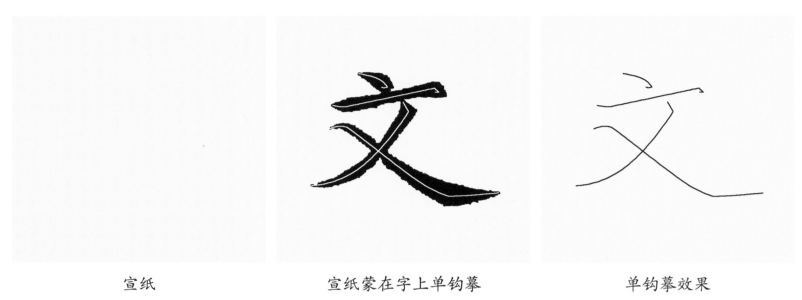

| 宣纸 | 宣纸蒙在字上单钩摹 | 单钩摹效果 |

例2：双钩摹

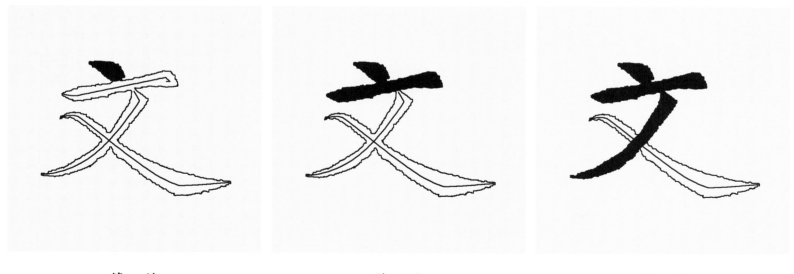

宣纸蒙在字上双钩摹

例3：解析整个字的笔画顺序，四笔完成带侧点的"文"字

| 第一笔 | 第二笔 | 第三笔 |

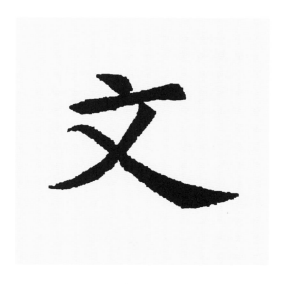

第四笔

（二）侧点单元练习

将下列带侧点的字进行单钩摹、双钩摹，并在此基础上临写，注意每个侧点的笔法和形态变化。

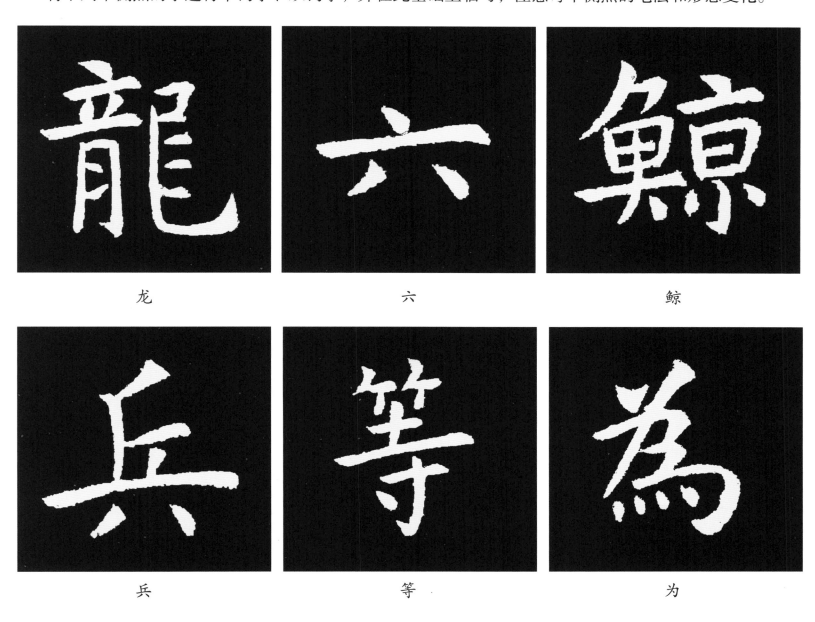

龙	六	鲸
兵	等	为

二、撇点

撇点近似短撇。在《孔子庙堂碑》中我们取"平"字撇点，放大说明其笔法要领。

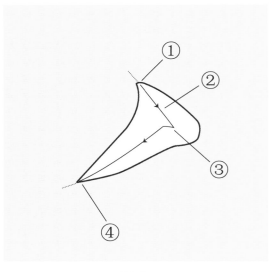

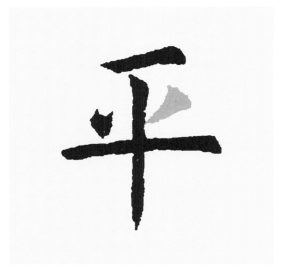

<div style="text-align:center">撇点　　　　　　　　　　　　　　平</div>

"平"字撇点书写笔法要领：

①顺势入笔；

②向右下约45°角按笔；

③顿笔、捻管向左下撇出；

④顺势提笔收锋。

（一）竖点字摹写举例

为了初学者学习方便，我们将选一个带撇点的"平"字，解析单钩摹、双钩摹以及整个字的笔画顺序。

例1：单钩摹

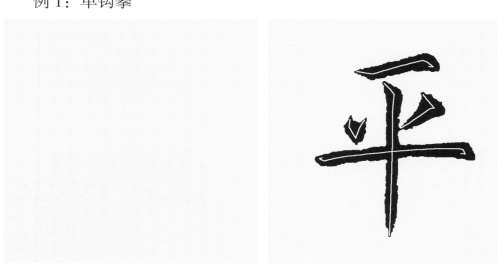

<div style="text-align:center">宣纸　　　　　　宣纸蒙在字上单钩摹　　　　　　单钩摹效果</div>

例2：双钩摹

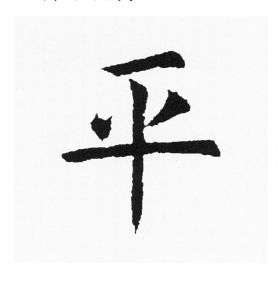

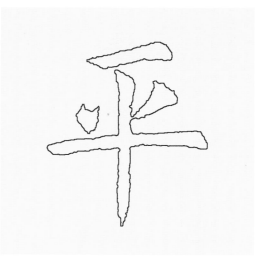

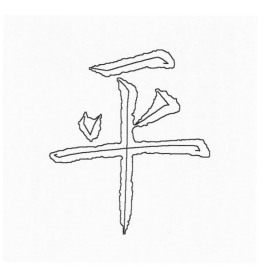

<div style="text-align:center">宣纸蒙在字上双钩摹　　　　　双钩摹效果　　　　　单钩摹、双钩摹效果</div>

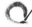

例3：解析整个字的笔画顺序，五笔完成带竖点的"平"字

第一笔　　　　　　　　第二笔　　　　　　　　第三笔

第四笔　　　　　　　　第五笔

（二）撇点单元练习

将下列带撇点的字进行单钩摹、双钩摹，并在此基础上临写，注意每个撇点的笔法和形态变化。

爱　　　　　　　　　道　　　　　　　　　堂

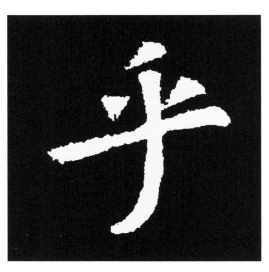

乎　　　　　　　　嚴　　　　　　　　经

三、提点

提点也称挑点。我们选择"平""河"字中的提点，放大说明其笔法要领。

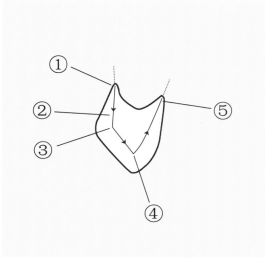

提点

平

"平"字提点书写笔法要领：

①从右上向左下顺势入笔；

②向左下按笔铺毫；

③调锋向右下按；

④顿挫、驻锋，折锋向右上提笔；

⑤上提时收锋到笔尖。

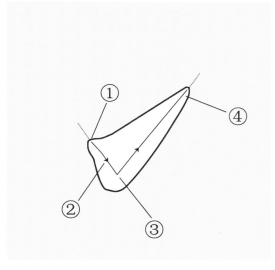

提点

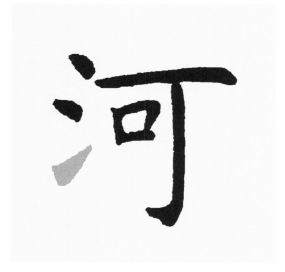

河

"河"字提点书写笔法要领：

①顺势入笔；

②自左上向右下切锋铺毫；

③驻锋，随即折锋向右上提笔；

④收锋到笔尖。

（一）提点字摹写举例

为了初学者学习方便，我们将选一个带提点的"河"字，解析单钩摹、双钩摹以及整个字的笔画顺序。

例1：单钩摹

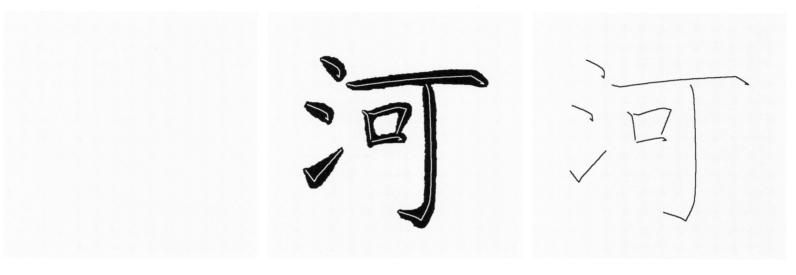

| 宣纸 | 宣纸蒙在字上单钩摹 | 单钩摹效果 |

例2：双钩摹

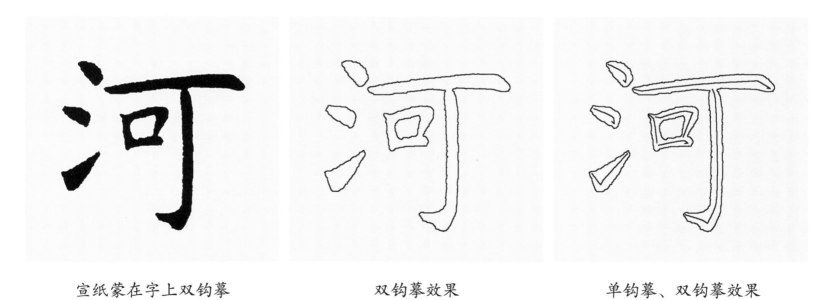

| 宣纸蒙在字上双钩摹 | 双钩摹效果 | 单钩摹、双钩摹效果 |

例3：解析整个字的笔画顺序，八笔完成带提点的"河"字

第一笔　　　　　　　　　第二笔　　　　　　　　　第三笔

第四笔　　　　　　　　　第五笔　　　　　　　　　第六笔

第七笔　　　　　　　　　第八笔

（二）提点单元练习

　　将下列带提点的字进行单钩摹、双钩摹，并在此基础上临写，注意每个提点的笔法和形态变化。

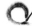

海　　　　　之　　　　　弱

非　　　　　将　　　　　时

四、长点

书法上一般用长点代替捺笔，又称反捺。我们取"不"字中长点，放大来说明。

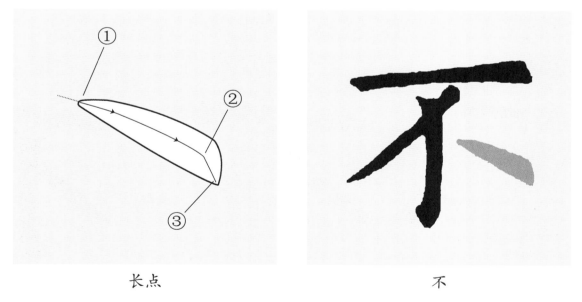

长点　　　　　　　　　不

"不"字长点书写笔法要领：

①顺势入笔，自左向右下渐行渐按，下按的角度、大小幅度要按照写此字的笔势要求而定；

②略驻锋，转锋向右下行提；

③提笔收锋。

（一）长点字摹写举例

为了初学者学习方便，我们将选一个带长点的"不"字，解析单钩摹、双钩摹以及整个字的笔画顺序。

例1：单钩摹

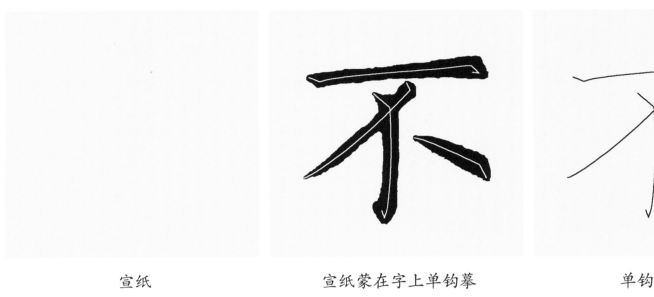

宣纸 宣纸蒙在字上单钩摹 单钩摹效果

例2：双钩摹

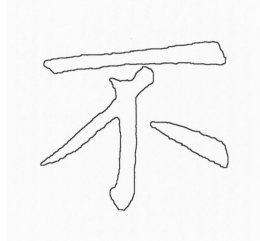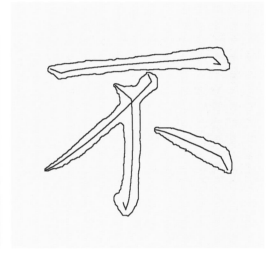

宣纸蒙在字上双钩摹 双钩摹效果 单钩摹、双钩摹效果

例3：解析整个字的笔画顺序，四笔完成带长点的"不"字

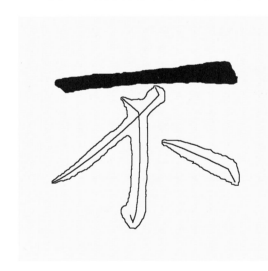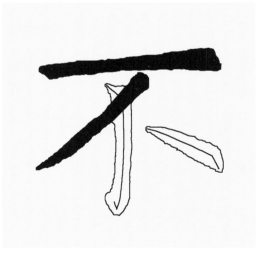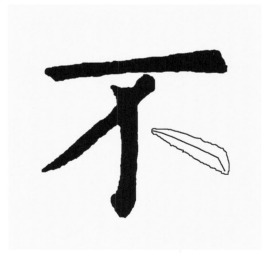

第一笔 第二笔 第三笔

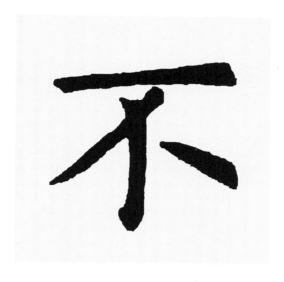

第四笔

（二）长点单元练习

将下列带长点的字进行单钩摹、双钩摹，并在此基础上临写，注意每个长点的笔法和形态变化。

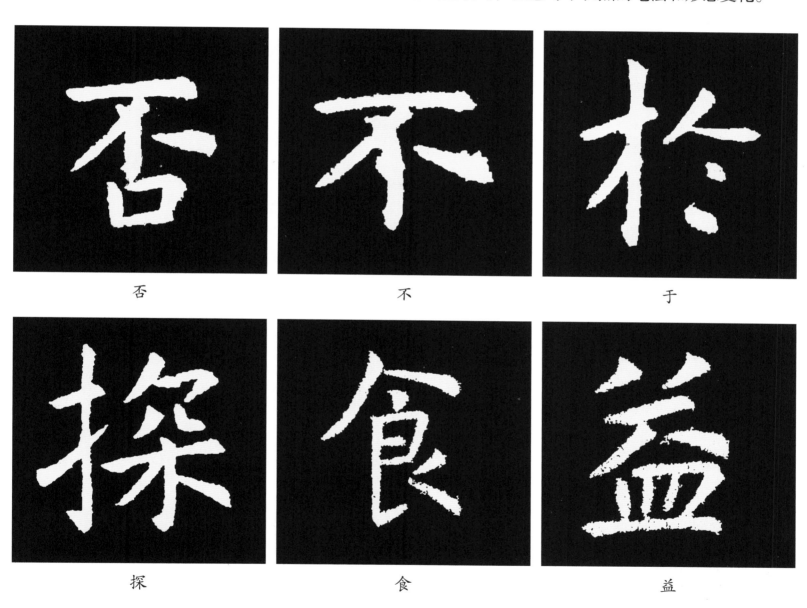

否　　　　　　　不　　　　　　　于

探　　　　　　　食　　　　　　　益

五、有关点的综合练习

临习时辨析侧点、撇点、提点、长点，注意每个点的笔法变化。

以

溺

羊

雨

与

故

测

陈

为

光

于

济

第二节　横的形态与书写方法

　　"永字八法"称："横为勒，如勒马之用缰。"也就是说，横画在书写时，起笔和收笔需要勒住笔锋，取上斜之势，如骑手紧勒马缰，力量向内直贯于弩（竖）。卫夫人《笔阵图》称"一（横）若千里阵云，隐隐然其实有形"，给人以横空出世之神态。横的形态多种多样，归纳起来有长横、细腰横、短横、仰横、小横等多种，下面我们来逐一解析。[①]

一、长横

　　我们解析横画一般以长横的基本形态为标准。我们取"方"字中的长横为例，放大解析。

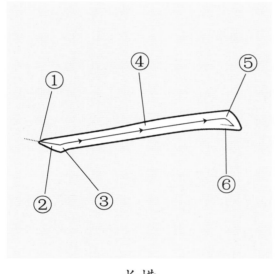

　　　　长横　　　　　　　　　　　　　　　　方

"方"字长横书写笔法要领：

①顺势入笔；

②向右下切入；

③调锋，中锋向右行笔；

④行笔注意提按变化；

⑤轻提，向右下轻按；

⑥回锋收笔。

　　要领：虞世南写长横一般都是顺锋入笔，中锋行笔，回锋收笔，以显示外柔内刚、圆劲秀润；横画右边略高，运笔略带曲形。

（一）长横摹写举例

　　为了初学者学习方便，我们将选一个带长横的"方"字，解析单钩摹、双钩摹以及整个字的笔画顺序。

①洪亮著《大学书法教材系列·楷书篇个案·颜勤礼碑》，中国书店 2013 年 4 月第 1 版，第 17 页。

例1：单钩摹

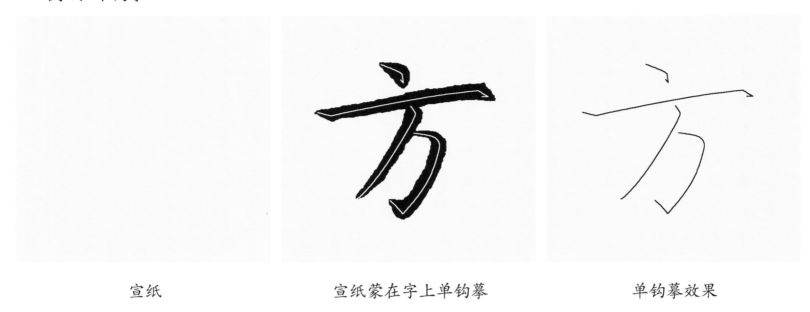

宣纸 宣纸蒙在字上单钩摹 单钩摹效果

例2：双钩摹

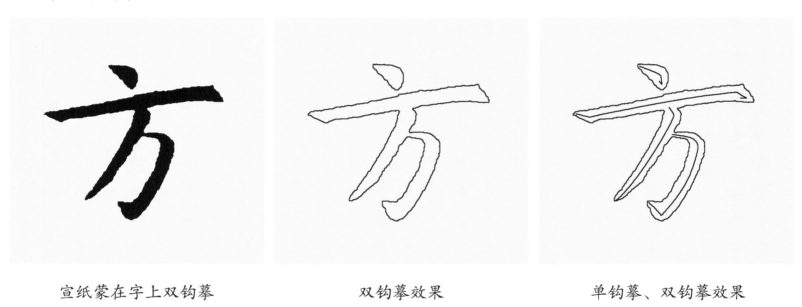

宣纸蒙在字上双钩摹 双钩摹效果 单钩摹、双钩摹效果

例3：解析整个字的笔画顺序，四笔完成带长横的"方"字

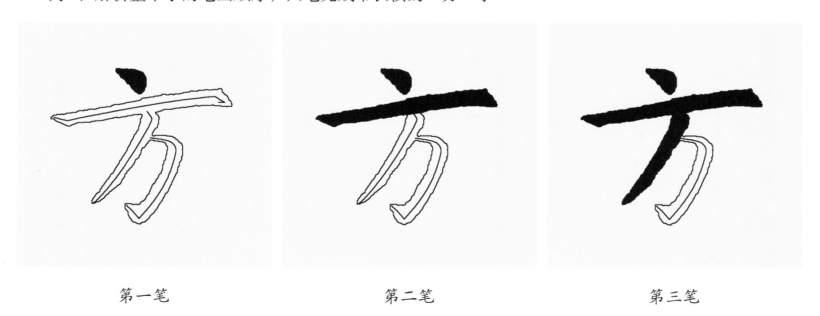

第一笔 第二笔 第三笔

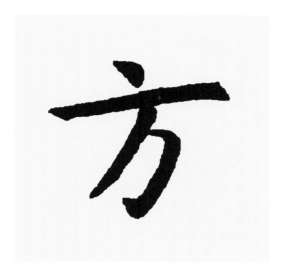

第四笔

（二）长横单元练习

将下列带长横的字进行单钩摹、双钩摹，并在此基础上临写，注意每个长横的笔法和形态变化。

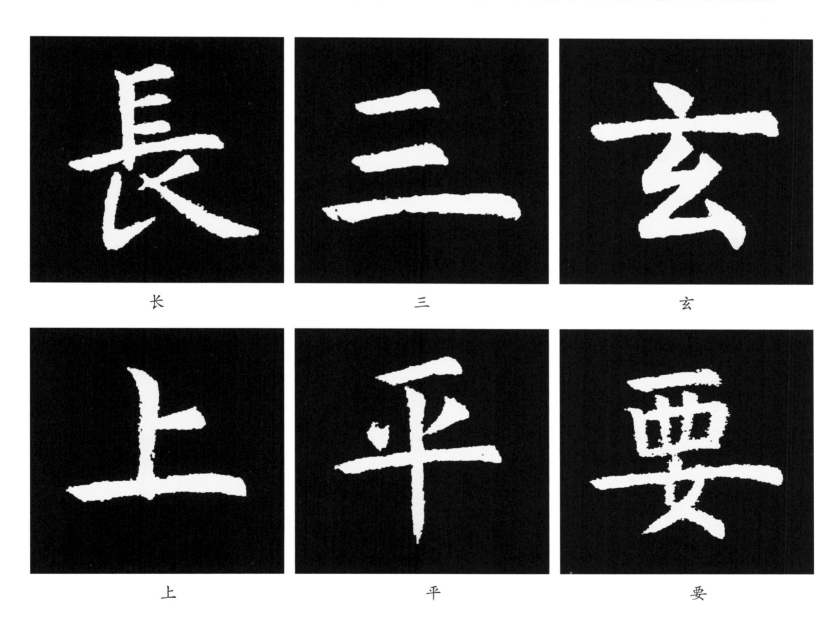

长	三	玄
上	平	要

二、细腰横

细腰横是《孔子庙堂碑》中颇具特征的笔法形态。其写法上与长横大同小异。大同是指写横时的所有笔法规则都相同，小异是指横画的粗细变化更加明显。写细腰横时，要注意中部提笔细而不弱，虽细尤健。我们取"六"字中的细腰横解析。

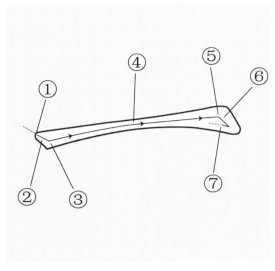
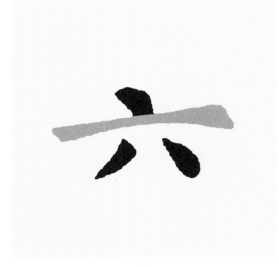

细腰横 六

"六"字细腰横书写笔法要领：

①顺势入笔；

②轻按（或称切锋）；

③略驻，调至中锋向右行笔；

④先渐行渐提，然后渐行渐按，细腰横之中有"重—轻—重"的变化较大，有弹性，有内力，所以不可平滑；

⑤轻提；

⑥向右下重按；

⑦回锋收笔。

（一）细腰横字摹写举例

为了初学者学习方便，我们将选一个带细腰横的"六"字，解析单钩摹、双钩摹以及整个字的笔画顺序。

例1：单钩摹

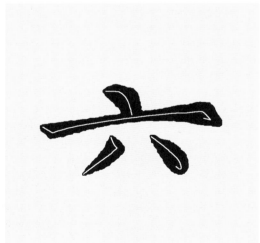

宣纸 宣纸蒙在字上单钩摹 单钩摹效果

例 2：双钩摹

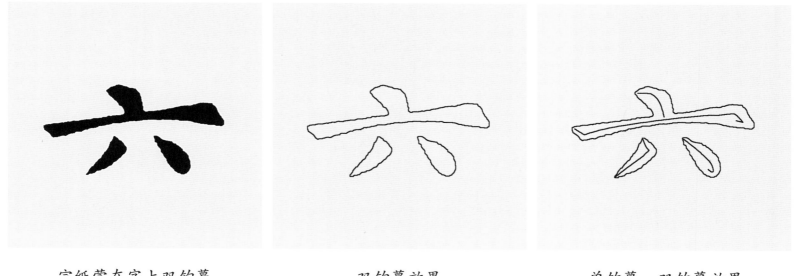

宣纸蒙在字上双钩摹　　　　　双钩摹效果　　　　　单钩摹、双钩摹效果

例 3：解析整个字的笔画顺序，四笔完成带细腰横的"六"字

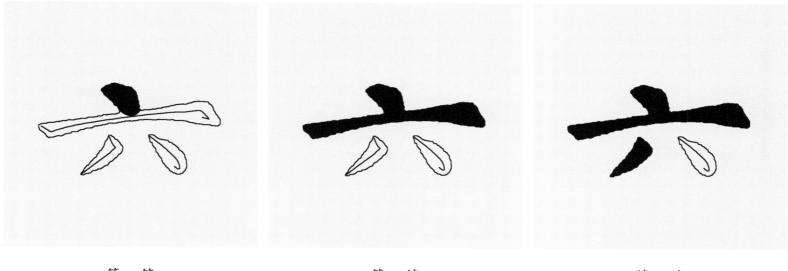

第一笔　　　　　　　　第二笔　　　　　　　　第三笔

第四笔

（二）细腰横单元练习

　　将下列带细腰横的字进行单钩摹、双钩摹，并在此基础上临写，注意每个细腰横的笔法和形态变化。

六

一

业

青

二

达

三、短横

短横与长横是相对而言的，在笔法上没有很大的区别。不同之处是短横起笔入纸略轻，行笔时起伏没有长横大，收笔也略轻。我们取"壮"字第一短横为例，放大解析。

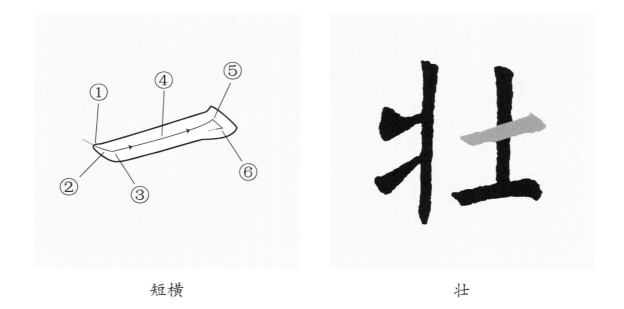

短横

壮

"壮"字短横书写笔法要领：

①顺势入笔；

②轻按（或称切锋）；

③略驻，调至中锋向右行笔。

④渐行渐按；

⑤提笔，然后向右下轻按；

⑥回锋收笔。

（一）短横字摹写举例

为了初学者学习方便，我们将选一个带短横的"壮"字，解析单钩摹、双钩摹以及整个字的笔画顺序。

例1：单钩摹

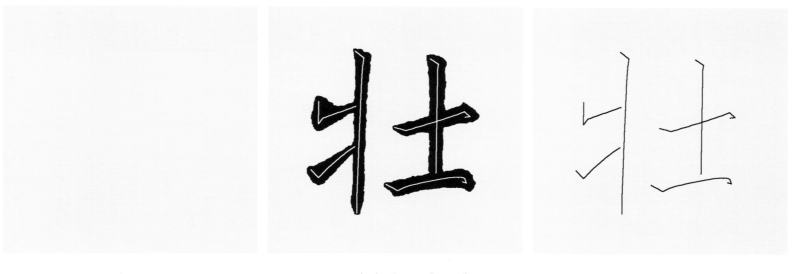

| 宣纸 | 宣纸蒙在字上单钩摹 | 单钩摹效果 |

例2：双钩摹

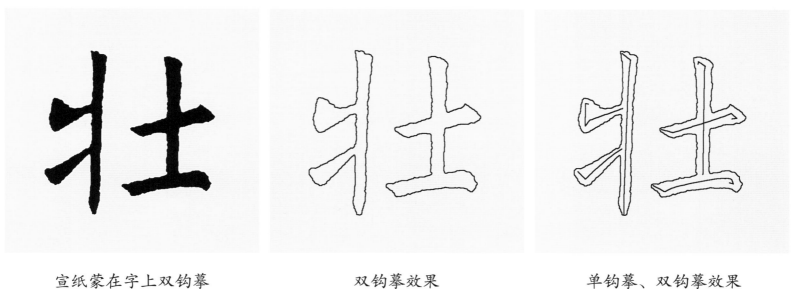

| 宣纸蒙在字上双钩摹 | 双钩摹效果 | 单钩摹、双钩摹效果 |

例3：解析整个字的笔画顺序，六笔完成带短横的"壮"字

| 第一笔 | 第二笔 | 第三笔 |

| 第四笔 | 第五笔 | 第六笔 |

（二）短横单元练习

将下列带短横的字进行单钩摹、双钩摹，并在此基础上临写，注意每个短横的笔法和形态变化。

| 王 | 临 | 至 |

士　　　　　在　　　　　元

四、有关横的综合练习

临习时辨析长横、细腰横、短横，注意每笔横的笔法变化。

云　　　　　玉　　　　　言

失　　　　　兴　　　　　道

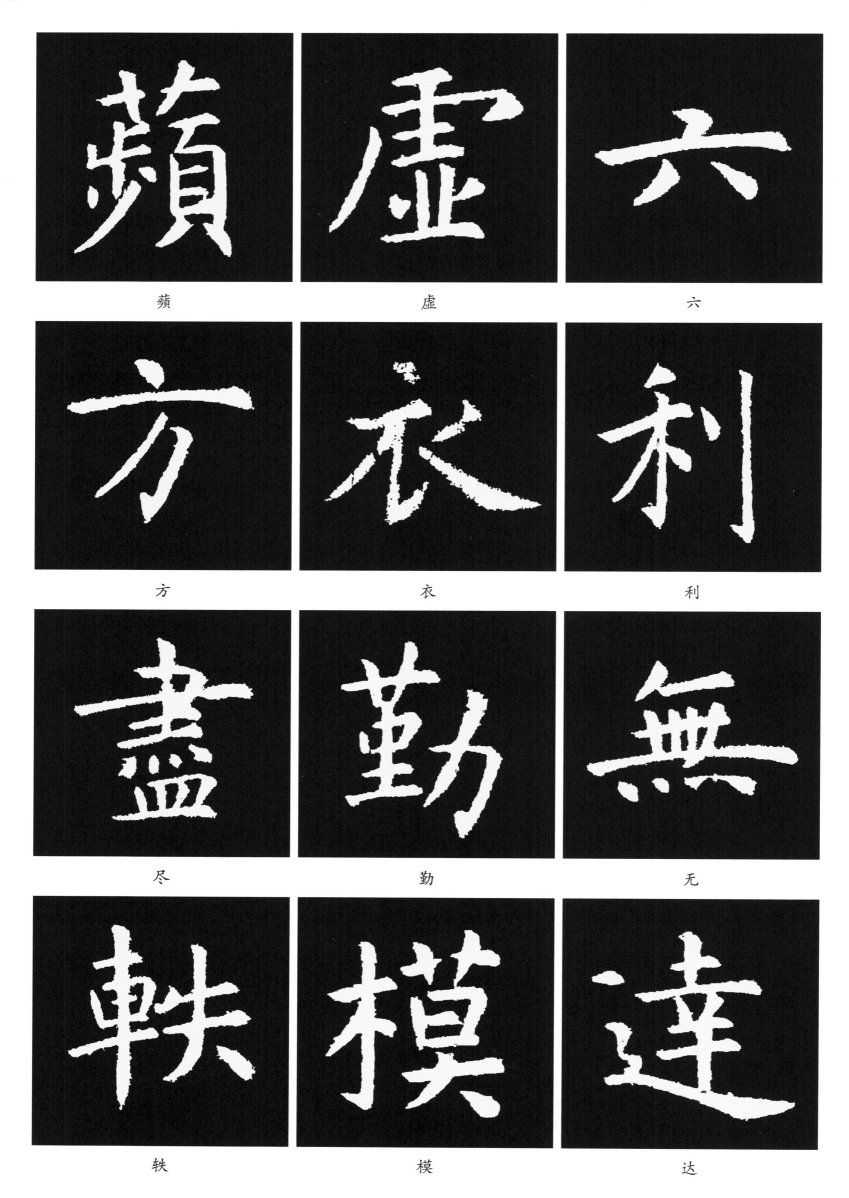

蘋

虛

六

方

衣

利

尽

勤

无

軼

模

达

第三节　竖的形态与书写方法

竖，"永字八法"称为弩（也作努）。努为力，意指书写时笔锋如拉弓射箭之力。竖画取内直外曲之势，写时不宜过直，须配合字体之全局，于曲中见直，显挺劲之势。卫夫人《笔阵图》称"丨（竖）万岁枯藤"，苍劲有力。

在字中起主干支撑作用的竖画有两大类：一类是收笔处似有露珠欲滴还留状，称为垂露竖；一类如针尖向下垂直，称悬针竖。当然，除了这两大类之外，还有名目繁多、各种各样的竖，我们将其也归纳为两类：一是短竖，二是小竖。下面逐一解析它们书写的笔法过程。[①]

一、垂露竖

《孔子庙堂碑》的垂露竖有两头略粗、中间略细的内弓形态特征，竖的两边都有内弓的边沿曲线之美。不能写成上下粗细一样的直线，否则就失去了此碑楷书之特征，显得呆板乏味。我们取"师"字中垂露竖进行解析。

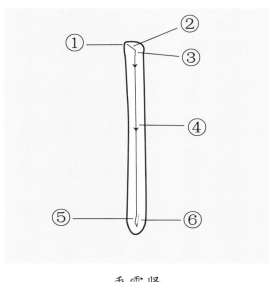

垂露竖

师

"师"字垂露竖书写笔法要领：

①顺势入笔；

②切锋向右下按笔；

③略顿，调锋，中锋下行；

④行笔注意提按变化；

⑤轻提，顺势向右下轻按；

⑥折锋向右上回锋收笔。

①洪亮著《大学书法教材系列·楷书篇个案·颜勤礼碑》，中国书店 2013 年 4 月第 1 版，第 24 页。

（一）垂露竖字摹写举例

为了初学者学习方便，我们将选一个带垂露竖的"师"字，解析单钩摹、双钩摹以及整个字的笔画顺序。

例1：单钩摹

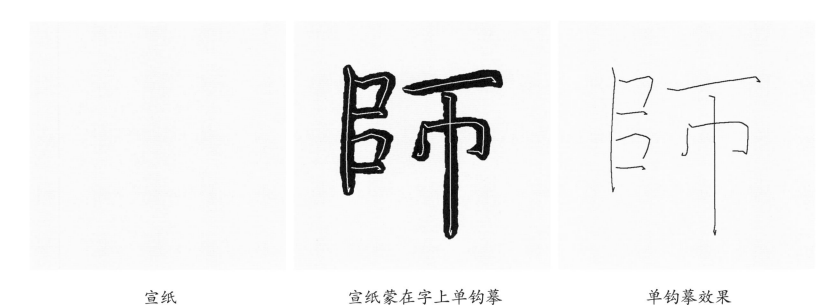

宣纸　　　　　　　　　　宣纸蒙在字上单钩摹　　　　　　　　　单钩摹效果

例2：双钩摹

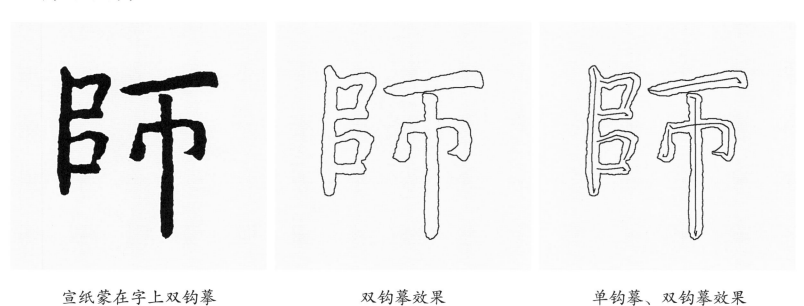

宣纸蒙在字上双钩摹　　　　　　　双钩摹效果　　　　　　　单钩摹、双钩摹效果

例3：解析整个字的笔画顺序，九笔完成带垂露竖的"师"字

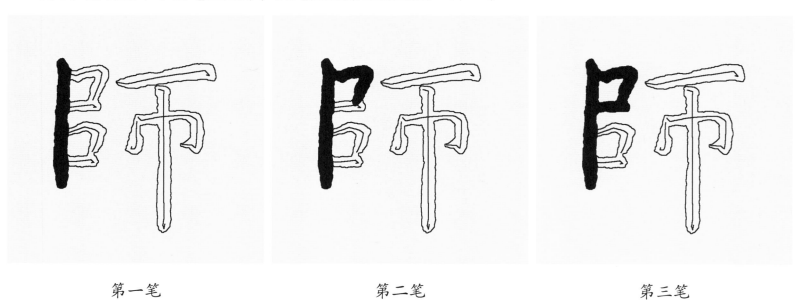

第一笔　　　　　　　　　　第二笔　　　　　　　　　　第三笔

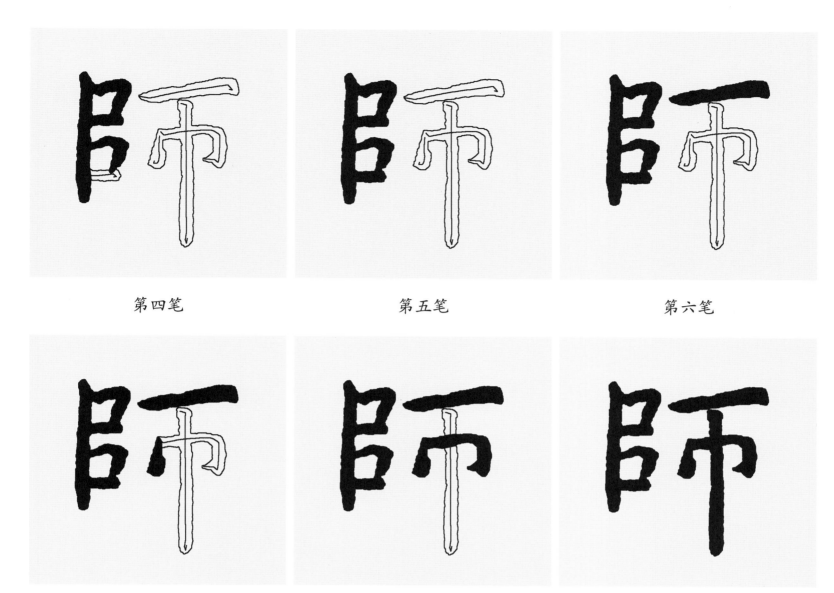

第四笔	第五笔	第六笔

第七笔	第八笔	第九笔

（二）垂露竖单元练习

将下列带垂露竖的字进行单钩摹、双钩摹，并在此基础上临写，注意每个垂露竖的笔法和形态变化。

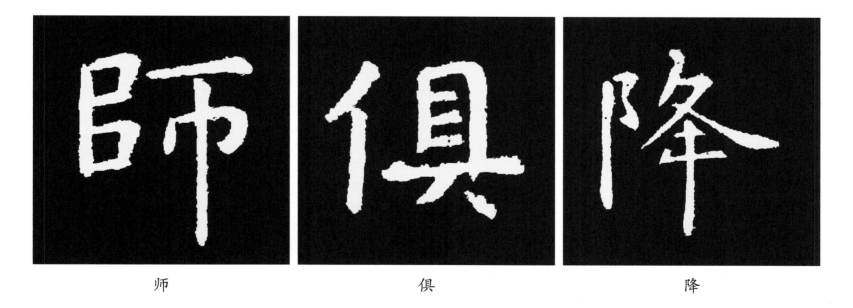

师	俱	降

| 帝 | 罕 | 弗 |

二、悬针竖

《孔子庙堂碑》中的悬针竖与颜楷和柳楷中的悬针竖相比较有其自身特点。我们取"中"字中的悬针竖解析。

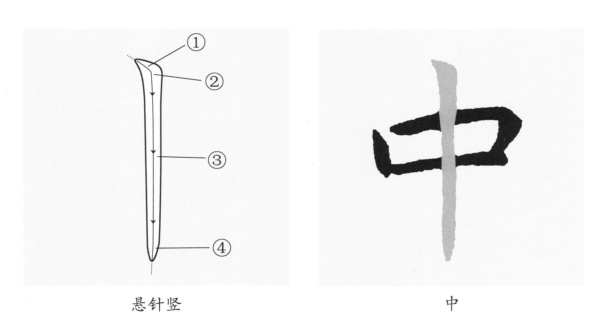

悬针竖　　　　　　　　　　中

"中"字悬针竖书写笔法要领：

①顺势切锋入笔；

②按笔顿挫，调锋向下；

③中锋努势下行，渐行渐提；

④送到笔尖，出锋。

（一）悬针竖摹写举例

为了初学者学习方便，我们将选一个带悬针竖的"中"字，解析单钩摹、双钩摹以及整个字的笔画顺序。

例1：单钩摹

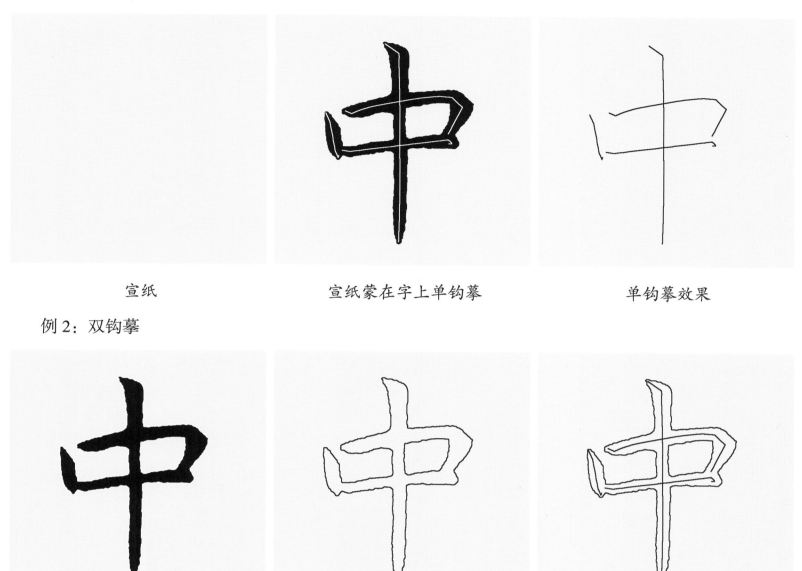

宣纸　　　　　　　宣纸蒙在字上单钩摹　　　　　　单钩摹效果

例2：双钩摹

宣纸蒙在字上双钩摹　　　　　　双钩摹效果　　　　　　单钩摹、双钩摹效果

例3：解析整个字的笔画顺序，四笔完成带悬针竖的"中"字

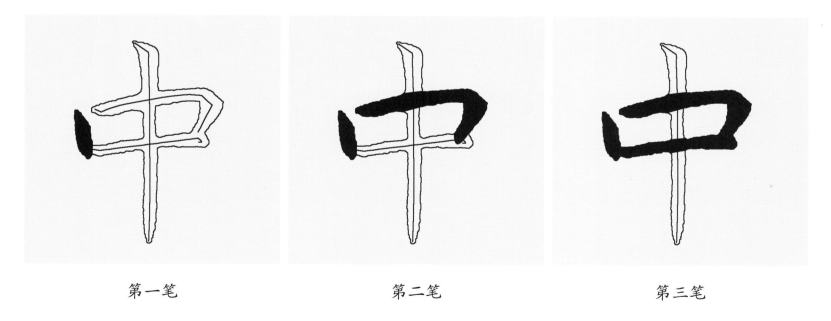

第一笔　　　　　　　　第二笔　　　　　　　　第三笔

第四笔

（二）悬针竖单元练习

　　将下列带悬针竖的字进行单钩摹、双钩摹，并在此基础上临写，注意每个悬针竖的笔法和形态变化。

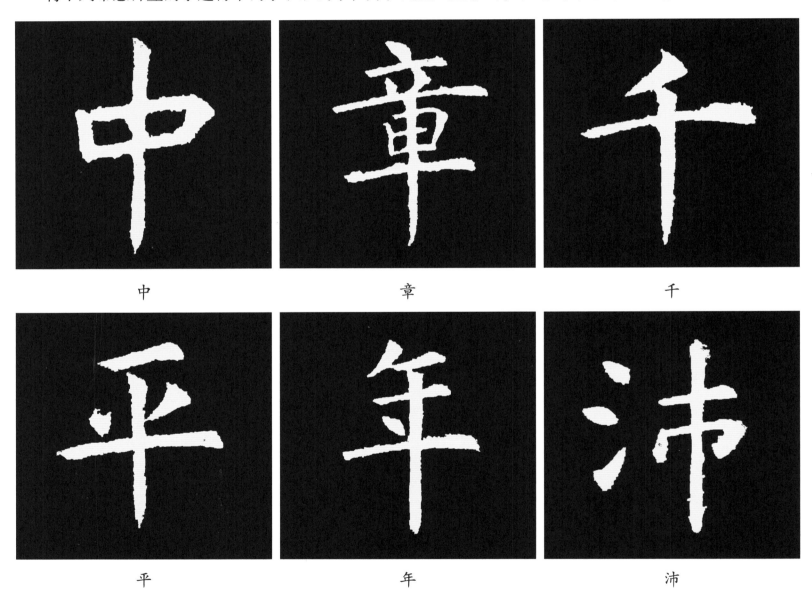

中　　　　　　章　　　　　　千

平　　　　　　年　　　　　　沛

三、短竖

《孔子庙堂碑》中的短竖，稳健刚果，提按较少。我们取"妙"字中短竖，放大解析。

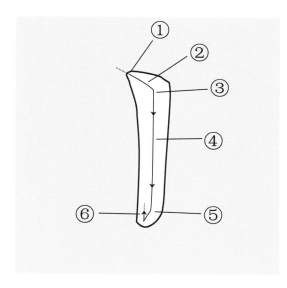

短竖

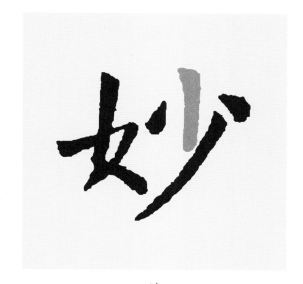

妙

"妙"字短竖书写笔法要领：

①顺势入笔；

②向右下切锋，重按；

③略驻，调锋下行；

④渐行渐提；

⑤提笔向左下行提；

⑥回锋收笔。

（一）短竖字摹写举例

为了初学者学习方便，我们将选一个带短竖的"妙"字，解析单钩摹、双钩摹以及整个字的笔画顺序。

例 1：单钩摹

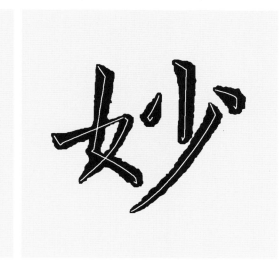

宣纸　　　　　　　　　宣纸蒙在字上单钩摹

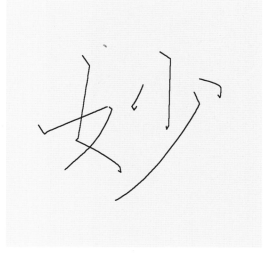

单钩摹效果

例2：双钩摹

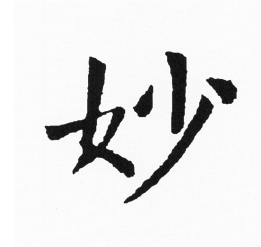 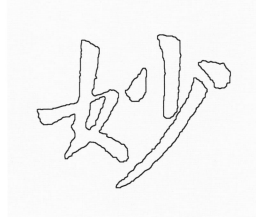 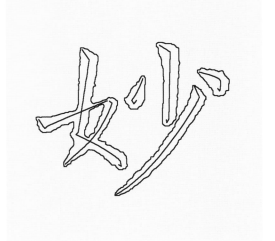

宣纸蒙在字上双钩摹　　　　　双钩摹效果　　　　　单钩摹、双钩摹效果

例3：解析整个字的笔画顺序，七笔完成带短竖的"妙"字

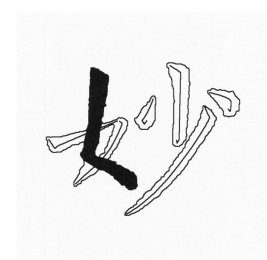 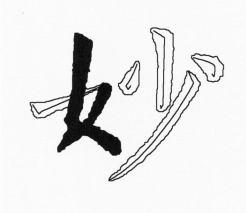 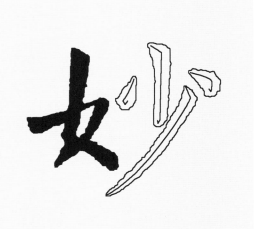

第一笔　　　　　　　　　第二笔　　　　　　　　　第三笔

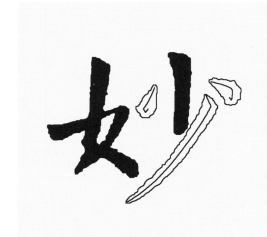 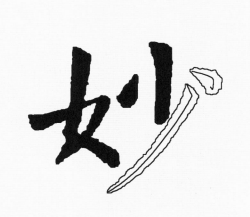 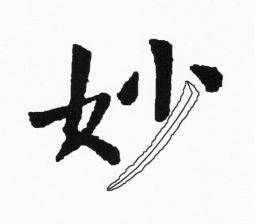

第四笔　　　　　　　　　第五笔　　　　　　　　　第六笔

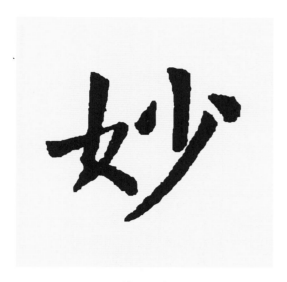

第七笔

（二）短竖单元练习

将下列带短竖的字进行单钩摹、双钩摹，并在此基础上临写，注意每个短竖的笔法和形态变化。

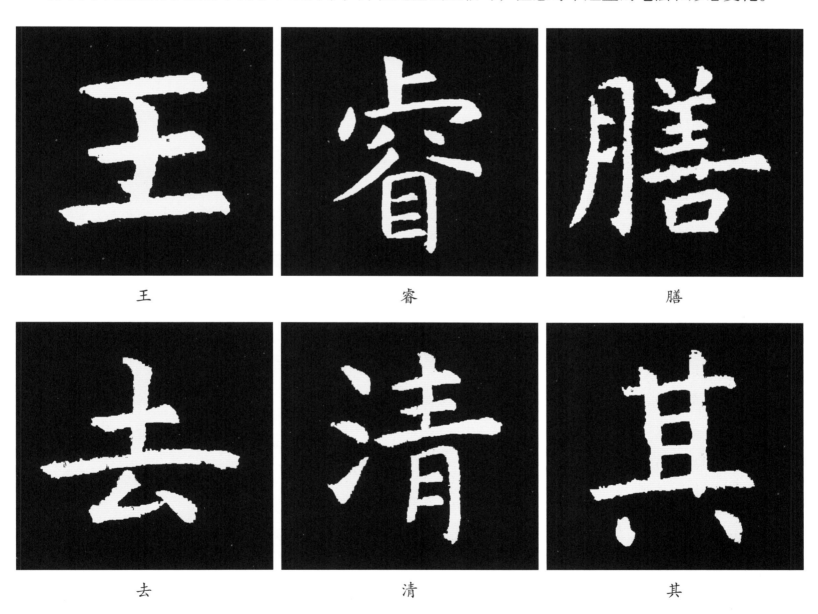

王	睿	膳
去	清	其

四、小竖

小竖在楷书中用笔较自由、轻松活泼，只要顺势即可。写在全包围结构内的小竖，要注意与上下是否有粘连关系，这就要求我们在临摹经典作品时注意对细节的正确把握。如"而""槛""盛"。有的短竖空上粘下，有的空下，有的上下都粘，同学们在临写时要仔细观察。

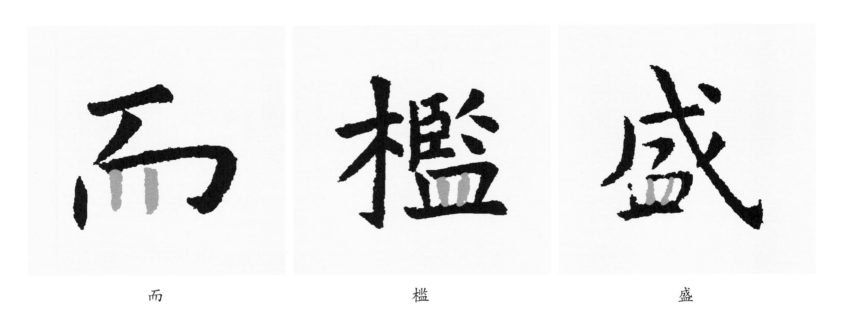

而　　　　　　槛　　　　　　盛

五、有关竖的综合练习

临习时辨析垂露竖、悬针竖、短竖、小竖，注意每笔竖的笔法变化。

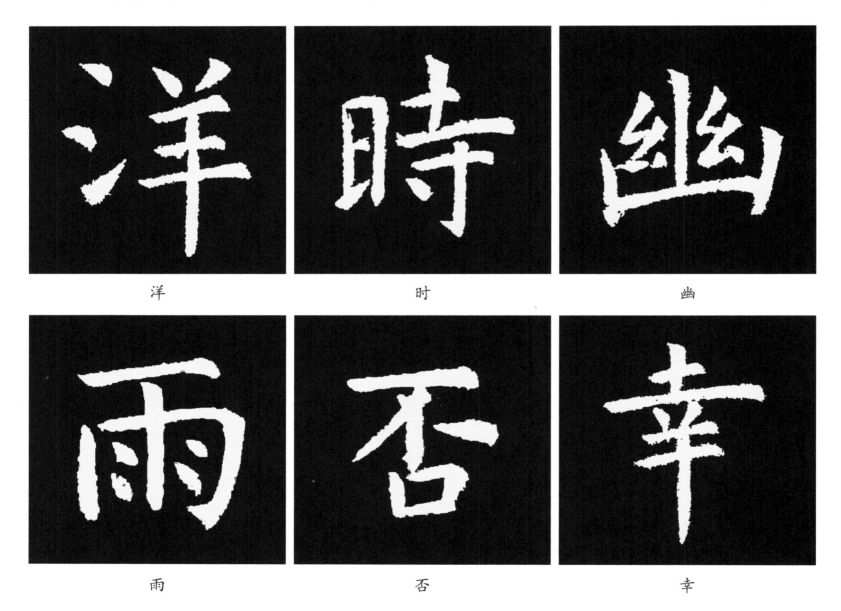

洋　　　　　　时　　　　　　幽

雨　　　　　　否　　　　　　幸

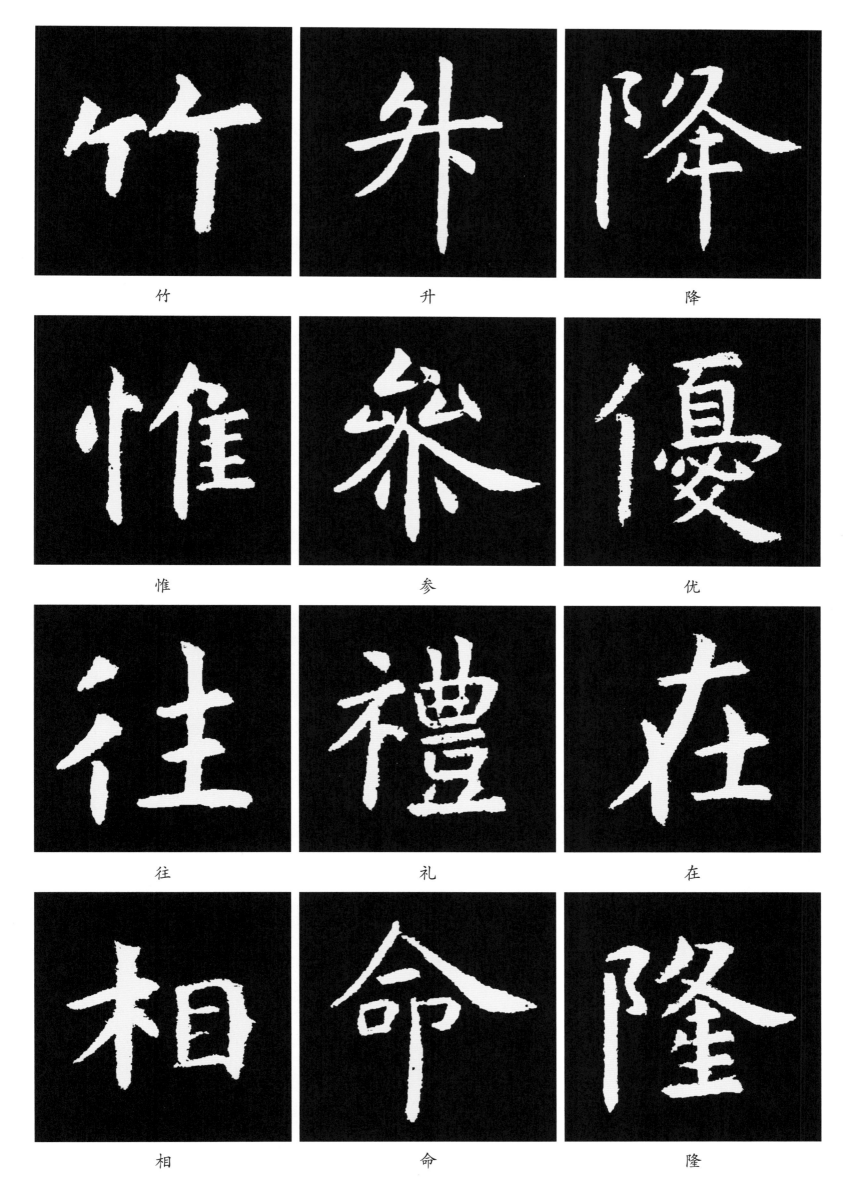

竹

升

降

惟

参

优

往

礼

在

相

命

隆

第四节　撇的形态与书写方法

撇在"永字八法"中有两种："长撇如掠，状似燕掠檐下；短撇为啄，如鸟之啄物。"卫夫人《笔阵图》称："丿（撇）陆断犀象。"无论长撇、短撇，书写法则是：起笔皆取逆势，行笔加速，出锋轻捷爽利，有潇洒利落之姿，笔力须送至撇之锋端，轻快掠出，以免飘浮乏力，以轻捷健劲为胜。尤其是平撇（短撇），似鸟啄食般发力。用笔必须准而快，笔锋峻利，出锋干净利落。[①]

《孔子庙堂碑》中撇的形态归纳起来有斜弧撇（长撇）、斜直撇、竖撇、平撇（短撇）等。下面逐一解析之。

一、斜弧撇

斜弧撇也称长撇。我们取"奉"字中斜弧撇，放大解析。

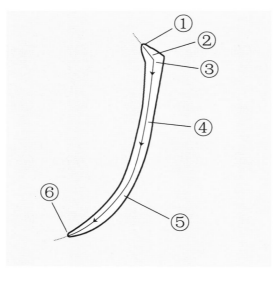 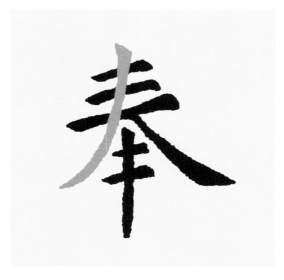

斜弧撇　　　　　　　　　　　　　　奉

"奉"字斜弧撇书写笔法要领：

①顺势入笔；

②自左向右下切入；

③略驻，顺势调锋左下行笔；

④行笔时注意提按；

⑤向左下弧形渐行渐撇；

⑥力送至笔端。

（一）斜弧撇字摹写举例

为了初学者学习方便，我们将选一个带斜弧撇的"奉"字，解析单钩摹、双钩摹以及整个字的笔画顺序。

①洪亮著《大学书法教材系列·楷书篇个案·颜勤礼碑》，中国书店 2013 年 4 月第 1 版，第 30 页。

例 1：单钩摹

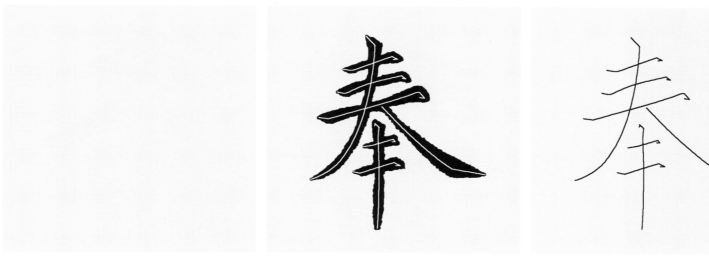

<div align="center">

宣纸　　　　　　　　　宣纸蒙在字上单钩摹　　　　　　　单钩摹效果

</div>

例 2：双钩摹

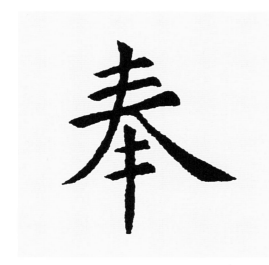 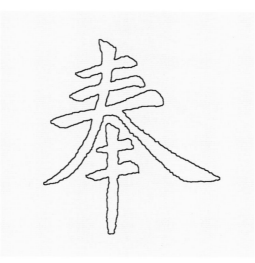 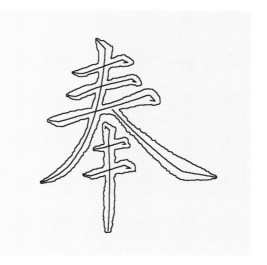

<div align="center">

宣纸蒙在字上双钩摹　　　　　　双钩摹效果　　　　　　单钩摹、双钩摹效果

</div>

例 3：解析整个字的笔画顺序，八笔完成带斜弧撇的"奉"字

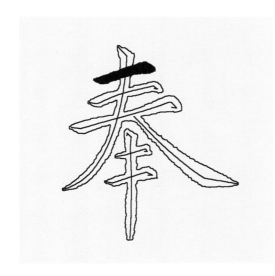 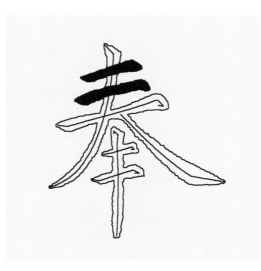 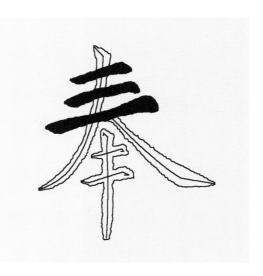

<div align="center">

第一笔　　　　　　　　　第二笔　　　　　　　　　第三笔

</div>

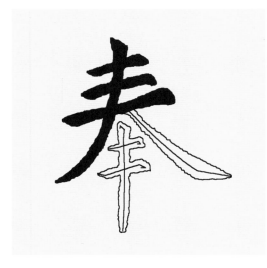

第四笔

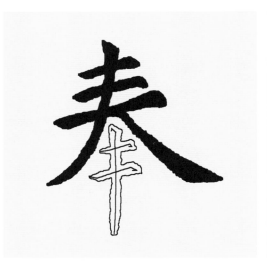

第五笔

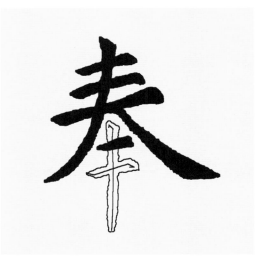

第六笔

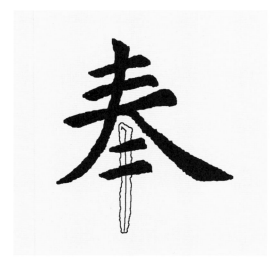

第七笔

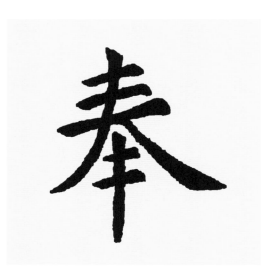

第八笔

（二）斜弧撇单元练习

将下列带斜弧撇的字进行单钩摹、双钩摹，并在此基础上临写，注意每个斜弧撇的笔法和形态变化。

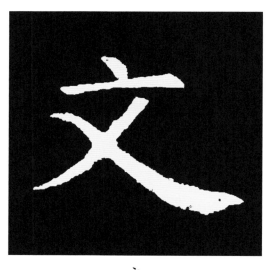

文

大

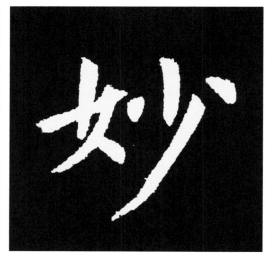

妙

金　　　　　　　　春　　　　　　　　眷

二、斜直撇

我们取"反"字中斜直撇，放大解析。

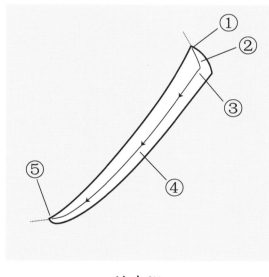

斜直撇　　　　　　　　　　　　　　反

"反"字斜直撇书写笔法要领：

①顺势入笔；

②向右下切锋；

③略驻锋，调锋向左下行笔；

④渐行渐提；

⑤力送至笔端，出锋收笔。

（一）斜直撇摹写举例

为了初学者学习方便，我们将选一个带斜直撇的"反"字，解析单钩摹、双钩摹以及整个字的笔画顺序。

例1：单钩摹

宣纸　　　　　　宣纸蒙在字上单钩摹　　　　　　单钩摹效果

例2：双钩摹

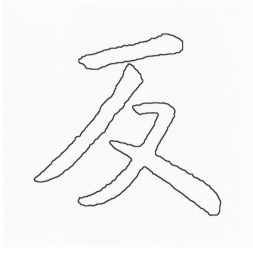

宣纸蒙在字上双钩摹　　　　双钩摹效果　　　　单钩摹、双钩摹效果

例3：解析整个字的笔画顺序，四笔完成带斜直撇的"反"字

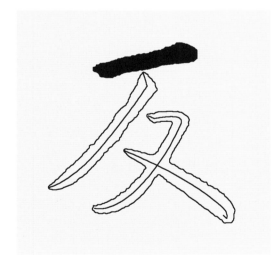
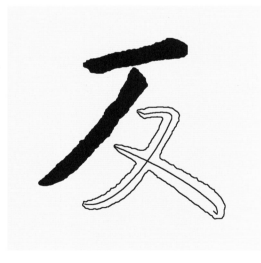
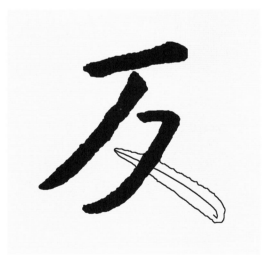

第一笔　　　　　　　第二笔　　　　　　　第三笔

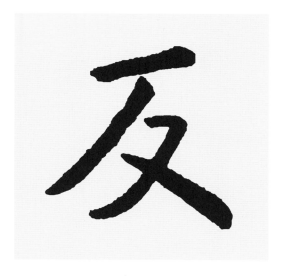

第四笔

（二）斜直撇单元练习

将下列带斜直撇的字进行单钩摹、双钩摹，并在此基础上临写，注意每个斜直撇的笔法和形态变化。

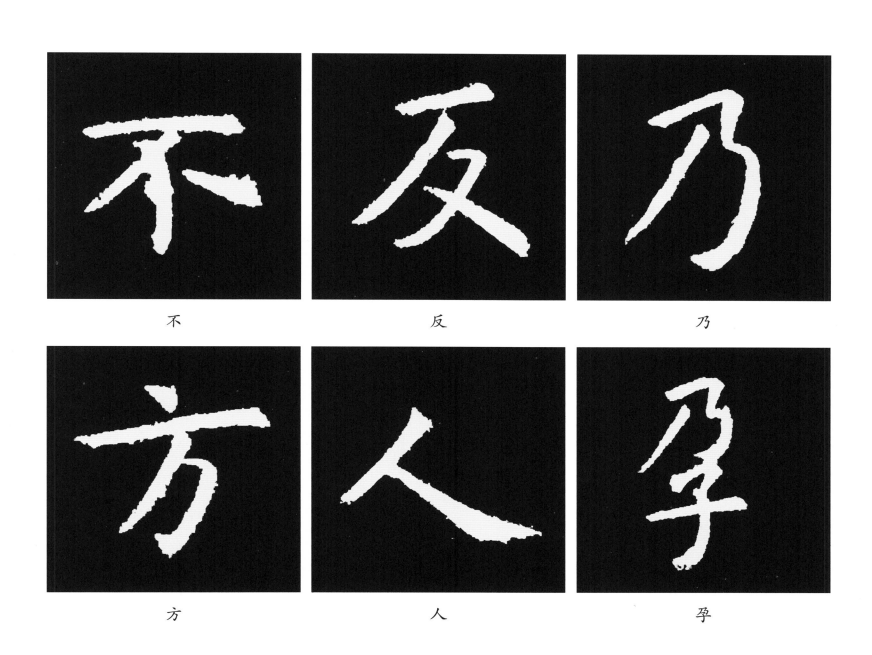

| 不 | 反 | 乃 |
| 方 | 人 | 孕 |

三、竖撇

竖撇顾名思义就是竖与撇的结合。我们取"用"字中的竖撇解析。

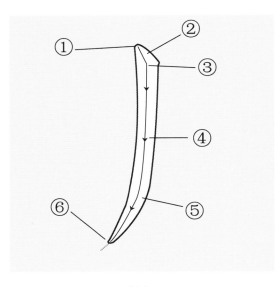

竖撇 用

"用"字竖撇书写笔法要领：

①顺势入笔；

②向右下切入；

③略驻笔，调锋向下，中锋努势行笔；

④行笔注意提按变化；

⑤顺势向左渐行渐撇；

⑥力送至笔端，出锋收笔。

（一）竖撇字摹写举例

为了初学者学习方便，我们将选一个带竖撇的"用"字，解析单钩摹、双钩摹以及整个字的笔画顺序。

例1：单钩摹

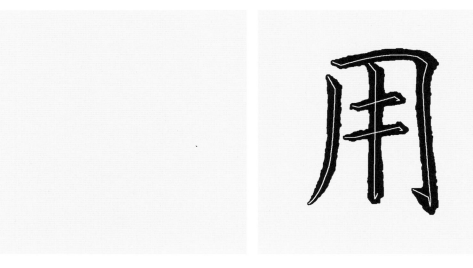

宣纸　　　　　　　宣纸蒙在字上单钩摹　　　　　　单钩摹效果

例2：双钩摹

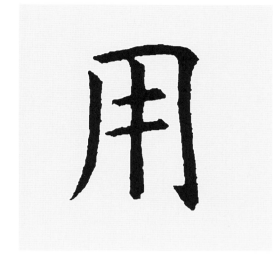

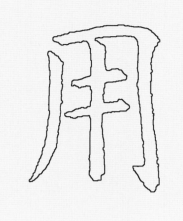

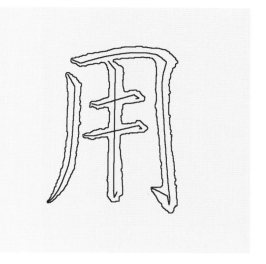

宣纸蒙在字上双钩摹　　　　　　双钩摹效果　　　　　　单钩摹、双钩摹效果

例3：解析整个字的笔画顺序，五笔完成带竖撇的"用"字

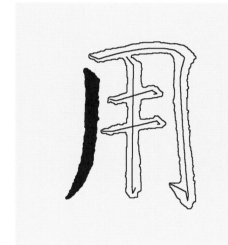

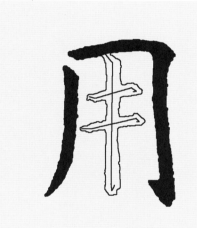

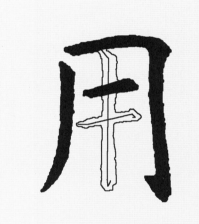

第一笔　　　　　　　　　　第二笔　　　　　　　　　　第三笔

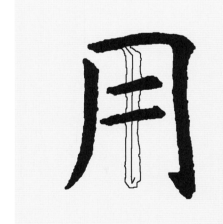

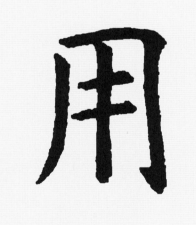

第四笔　　　　　　　　　　第五笔

（二）竖撇单元练习

　　将下列带竖撇的字进行单钩摹、双钩摹，并在此基础上临写，注意每个竖撇的笔法和形态变化。

明　　　　川　　　　兽

使　　　　弗　　　　膺

四、平撇

平撇与短撇笔法相同，只是提笔出锋的角度不同。我们取"乘"字中的平撇，放大解析之。

平撇的笔法关键在于准、稳、狠。准是切入的角度要准确；稳是用笔要稳，有定力，下笔后定得住；狠是下笔要发力，折笔处要干脆，撇出时又要发力，笔力送到笔锋。

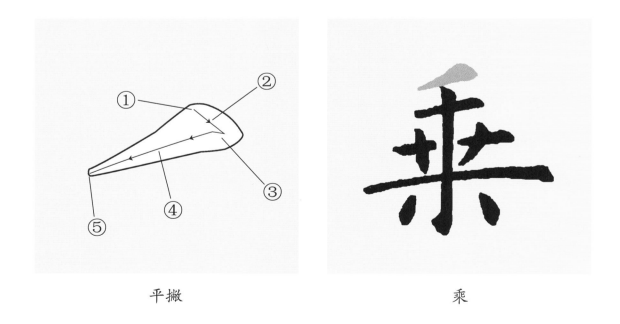

平撇　　　　　　乘

"乘"字平撇书写笔法要领：

①顺势入笔；

②自左上向右下切锋按笔；

③驻笔，调锋向左平撇；

④渐行渐提；

⑤提笔出锋。

（一）平撇字摹写举例

为了初学者学习方便，我们将选一个带平撇的"乘"字，解析单钩摹、双钩摹以及整个字的笔画顺序。

例1：单钩摹

宣纸　　　　　　　　　宣纸蒙在字上单钩摹　　　　　　　　单钩摹效果

例2：双钩摹

宣纸蒙在字上双钩摹　　　　　　　　双钩摹效果　　　　　　　单钩摹、双钩摹效果

例3：解析整个字的笔画顺序，十笔完成带平撇的"乘"字

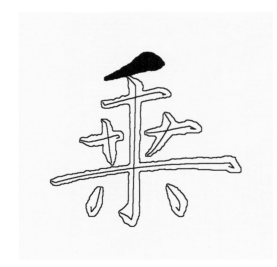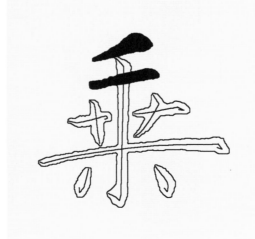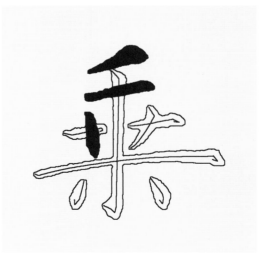

第一笔　　　　　　　　　第二笔　　　　　　　　　第三笔

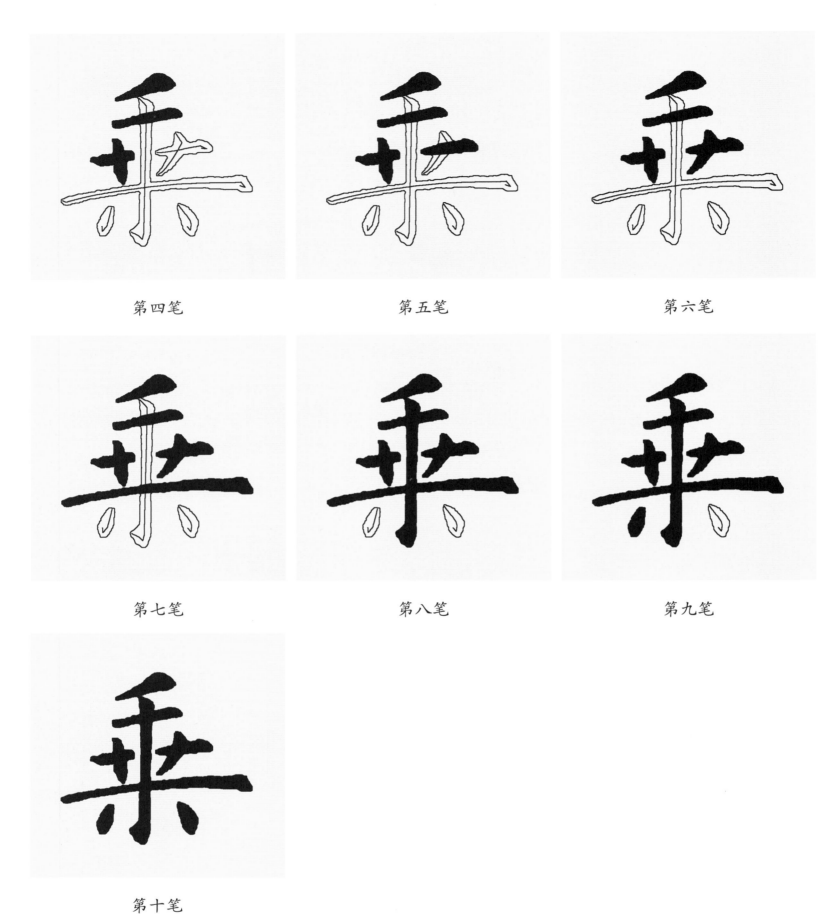

第四笔　　　　　　　　第五笔　　　　　　　　第六笔

第七笔　　　　　　　　第八笔　　　　　　　　第九笔

第十笔

（二）平撇单元练习

　　将下列带平撇的字进行单钩摹、双钩摹，并在此基础上临写，注意每个平撇的笔法和形态变化。

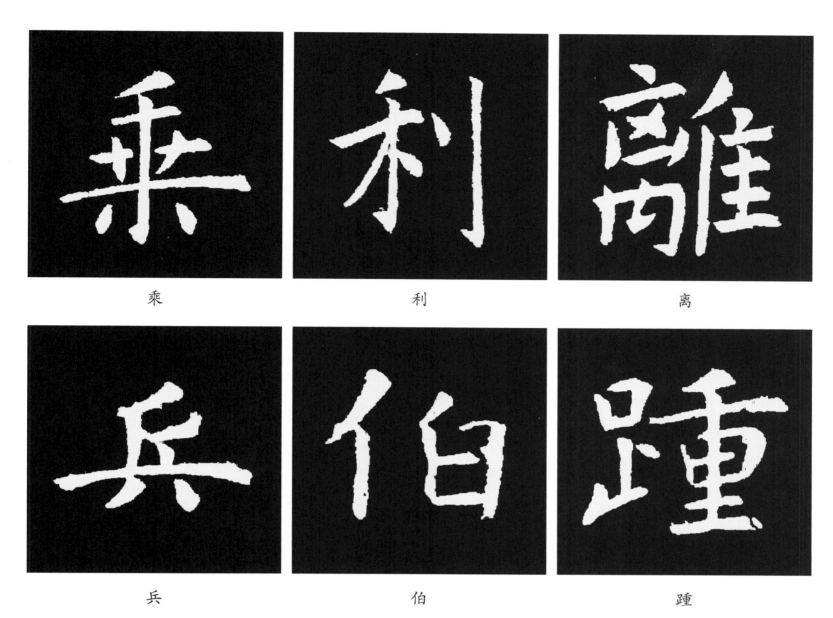

乘　　　　　　　利　　　　　　　离

兵　　　　　　　伯　　　　　　　踵

五、有关撇的综合练习

临习时辨析斜弧撇、斜直撇、竖撇、平撇，注意每个撇的笔法变化。

在　　　　　　　缺　　　　　　　仁

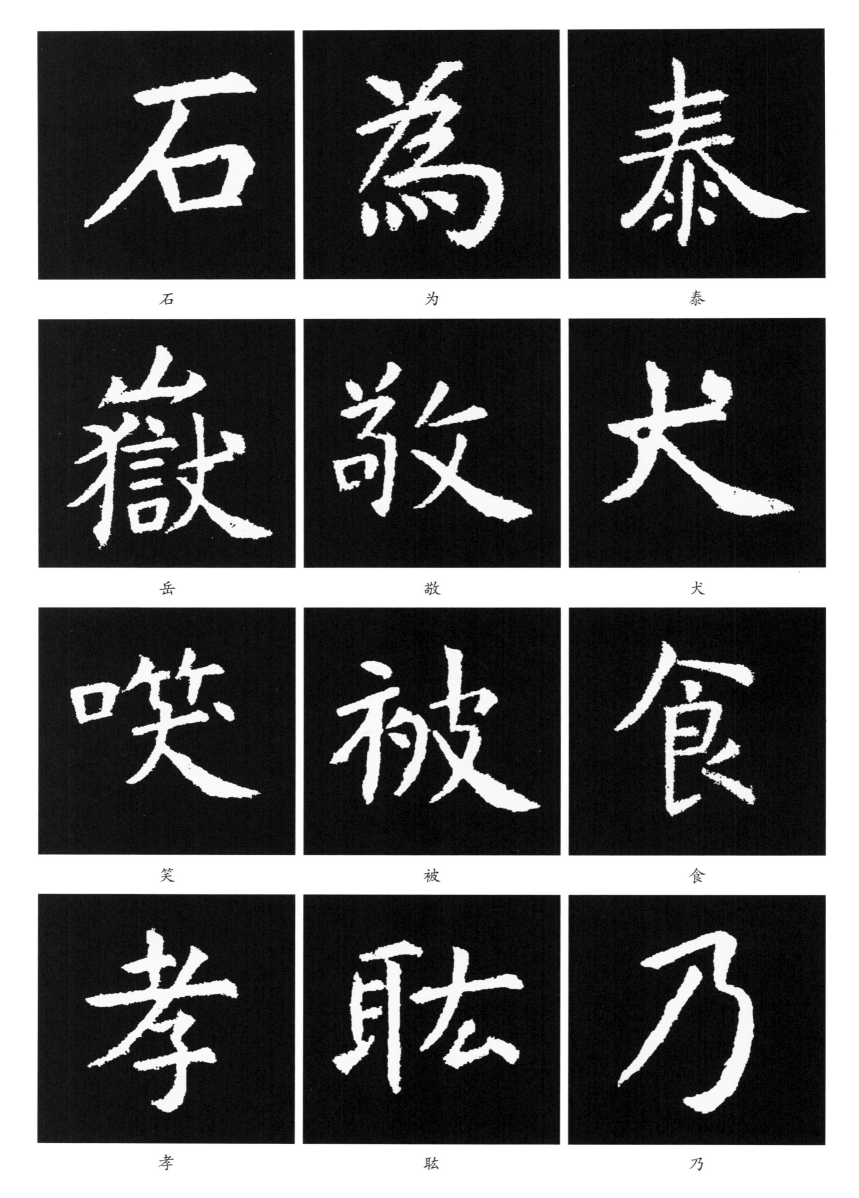

石

为

泰

岳

敬

犬

笑

被

食

孝

眈

乃

第五节 捺的形态与书写方法

"永字八法"中称捺为"磔"（zhé）。《说文解字》段玉裁注："凡言磔者，开也，张也，刳其胸腹而张之，令其干枯不收。"由此可知，首先，磔本义为分裂肢体，有开张之意。从书法发展的角度来认识，楷书中的捺画从隶书之波磔发展而来，而隶书是从小篆发展而来。小篆笔法全用中锋，裹束而内敛，隶书用一波磔笔法使其解散而开放，所以隶书也称分书。楷书中的捺正是承隶而来。楷书捺画在笔法上，力内聚而形外张，使字势开张舒展。第二，俗语称"捺如刀"，是说这一笔画要写得刚劲、有气势。磔本义是肢解，肢解要以刀劈，磔画即取刀劈之意。

捺，也就是"磔"。在书写时好像曲折的水波。

写捺画时要顺锋轻落，自左向右缓行渐重，收尾时下压再向右横向而慢慢收起。至末处微带仰势收锋，要沉着有力，一波三折，势态自然。

欧阳询《八诀》称："一波常三过。"这是指捺的笔法要领。捺画的形态随字势而变，有直捺、弧捺、尖头捺、方头捺、长捺、短捺等。归纳起来主要有长斜捺、短斜捺、平捺和反捺四种。下面分别解析之。①

一、长斜捺

长斜捺也称斜捺，以45度左右的角度自左上向右捺去，其形酷似大刀，与撇组合在一起，使字势开张、潇洒。《孔子庙堂碑》中我们取"文"字中长斜捺解析之。

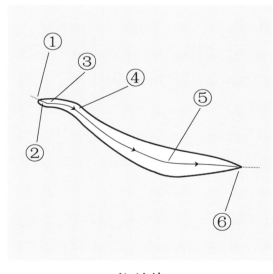

长斜捺　　　　　　　　　　　文

"文"字长斜捺书写笔法要领：

①顺势入笔；

②入纸向下轻按；

③调锋右行，略有弧度；

①洪亮著《大学书法教材系列·楷书篇个案·颜勤礼碑》，中国书店 2013 年 4 月第 1 版，第 36 页。

④转锋向右下渐行渐按至捺脚处；

⑤按笔转锋向右横向慢慢收起；

⑥力送至笔端。

（一）长斜捺字摹写举例

为了初学者学习方便，我们将选一个带长斜捺的"文"字，解析单钩摹、双钩摹以及整个字的笔画顺序。

例1：单钩摹

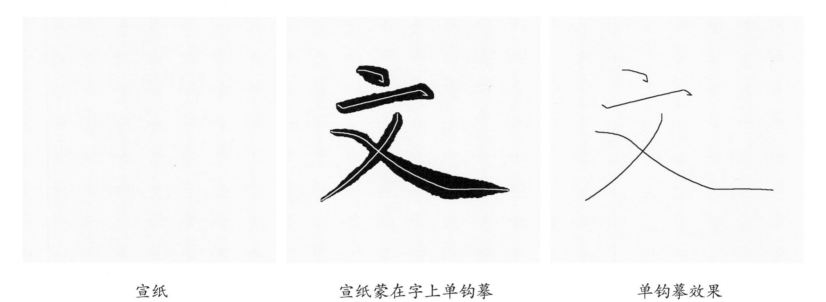

| 宣纸 | 宣纸蒙在字上单钩摹 | 单钩摹效果 |

例2：双钩摹

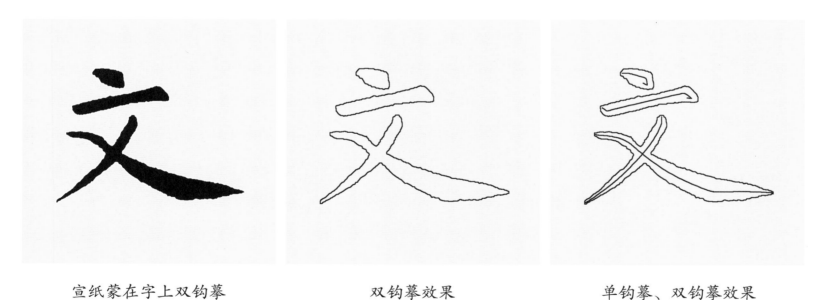

| 宣纸蒙在字上双钩摹 | 双钩摹效果 | 单钩摹、双钩摹效果 |

例3：解析整个字的笔画顺序，四笔完成带长斜捺的"文"字

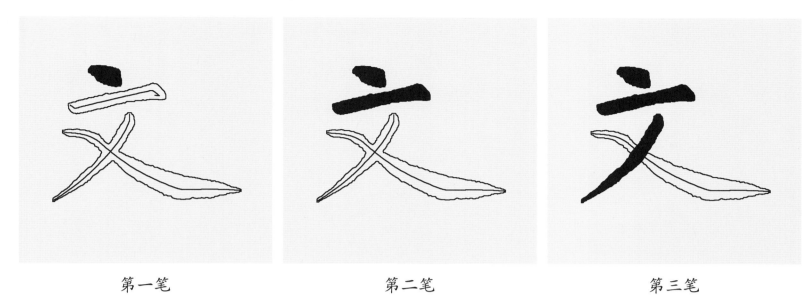

| 第一笔 | 第二笔 | 第三笔 |

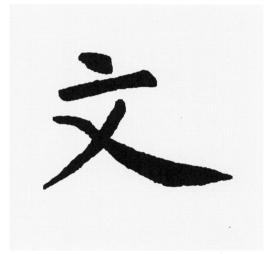

第四笔

（二）长斜捺单元练习

将下列带长斜捺的字进行单钩摹、双钩摹，并在此基础上临写，注意每个长斜捺的笔法和形态变化。

| 及 | 分 | 命 |

使　　　　　　　　　水　　　　　　　　　秦

二、平捺

平捺也称卧捺。写法上与长斜捺相似。平捺常见的有两种。一种是圆起笔，称圆头平捺，也称平头捺；另一种是曲头平捺。我们取"之"字中曲头平捺解析。

平捺的笔法要领与长斜捺相似。请同学们参照长斜捺的笔法要领练习。

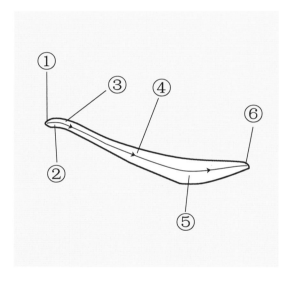
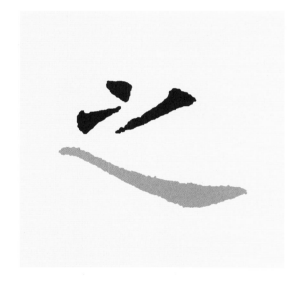

平捺　　　　　　　　　　　　　　之

"之"字平捺书写笔法要领：

①顺势入笔；

②轻按；

③调锋向右下行笔；

④渐行渐按；

⑤重按，向右上捺出；

⑥力送笔尖。

（一）平捺字摹写举例

为了初学者学习方便，我们将选一个带平捺的"之"字，解析单钩摹、双钩摹以及整个字的笔画顺序。

例 1：单钩摹

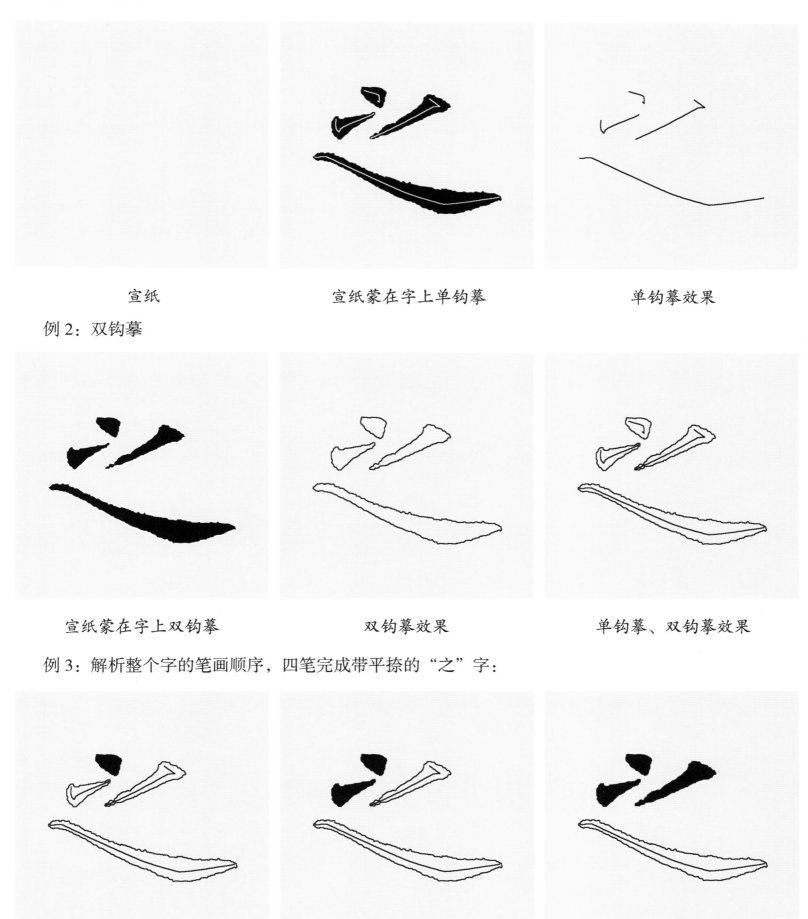

<div align="center">宣纸　　　　　　　　宣纸蒙在字上单钩摹　　　　　　　　单钩摹效果</div>

例 2：双钩摹

<div align="center">宣纸蒙在字上双钩摹　　　　　　双钩摹效果　　　　　单钩摹、双钩摹效果</div>

例 3：解析整个字的笔画顺序，四笔完成带平捺的"之"字：

<div align="center">第一笔　　　　　　　　第二笔　　　　　　　　第三笔</div>

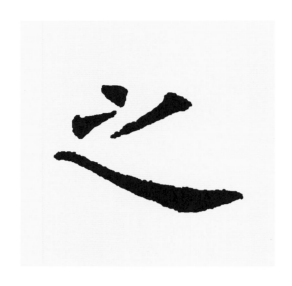

第四笔

（二）平捺单元练习

　　将下列带平捺的字进行单钩摹、双钩摹，并在此基础上临写，注意每个平捺的笔法和形态变化。

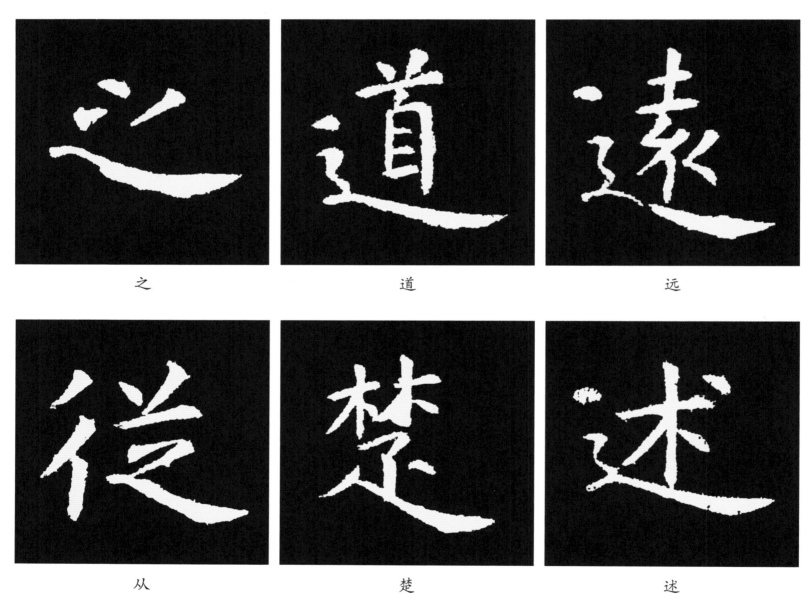

之	道	远
从	楚	述

三、反捺

反捺也称长点，或称点捺。

（一）反捺字摹写举例

反捺的笔法要领我们在本章第一节的长点中已经讲解，请同学们参阅练习。如"复""不""反"。

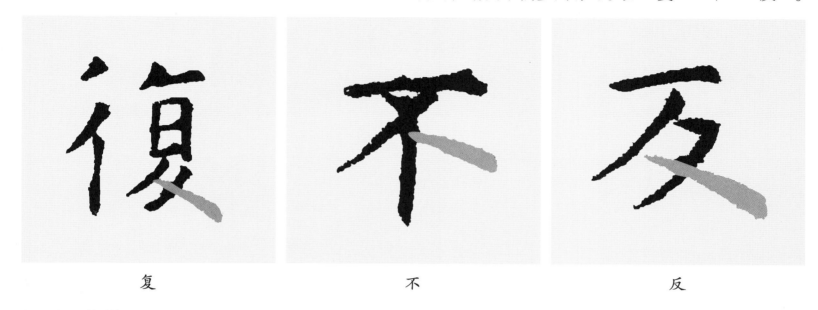

复　　　　　　　　　不　　　　　　　　　反

（二）反捺单元练习

将下列带反捺的字进行单钩摹、双钩摹，并在此基础上临写，注意每个反捺的笔法和形态变化。

陈　　　　　　　　　不　　　　　　　　　餐

创　　　　　　　　　典　　　　　　　　　德

四、有关捺的综合练习

临习时辨析长斜捺、短斜捺、平捺，注意每笔捺的笔法变化。

鉴

金

复

造

史

之

庭

随

楚

洙

良

禀

第六节　钩的形态与书写方法

钩在"永字八法"中称"趯（tì）"，意为跳跃。欧阳询《八诀》中有三种钩：一是卧钩，"乚（钩）似长空之初月"；二是戈钩，"乀（钩）劲松倒折，落挂石崖"；三是横折竖钩，"𠃌（钩）如万钧之弩发"。其实，钩画往往与其他笔画结合在一起，如与横结合在一起为"横钩"，与竖结合在一起为"竖钩"等等，是一个比较复杂的笔画。如果我们将其分解，大部分笔画前面已经讲解过，单纯钩部分的笔法，不管在什么部位，也不管叫什么名称的钩，皆有规律可循。下面我们列举数种钩，逐一解析。①

一、横钩

横钩多用于宝盖头或秃宝盖。我们取"容"字中横钩解析之。

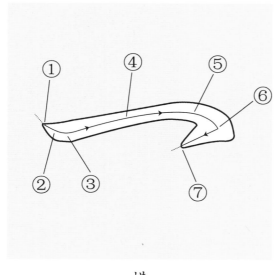

横

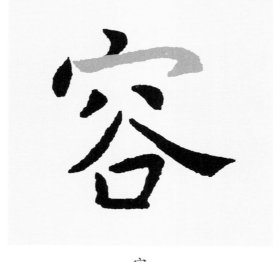

容

"容"字横钩书写笔法要领：

①顺势入笔；

②向右下略按；

③略驻，调锋向右行笔；

④边行边提，注意提按变化；

⑤向右下转笔；

⑥略驻，顿挫调锋向左下出钩；

⑦力送笔尖。

（一）横钩字摹写举例

为了初学者学习方便，我们将选一个带横钩的"容"字，解析单钩摹、双钩摹以及整个字的笔画顺序。

①洪亮著《大学书法教材系列·楷书篇个案·颜勤礼碑》，中国书店 2013 年 4 月第 1 版，第 42 页。

例1：单钩摹

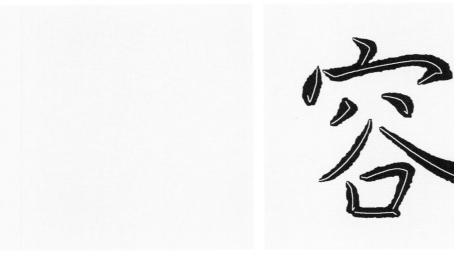
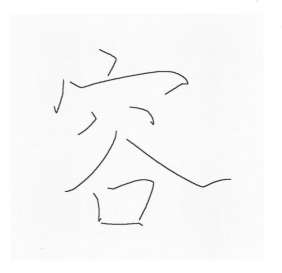

宣纸 宣纸蒙在字上单钩摹 单钩摹效果

例2：双钩摹

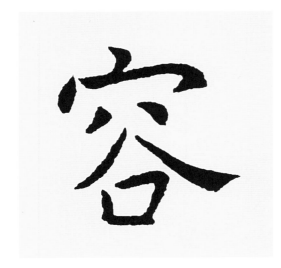
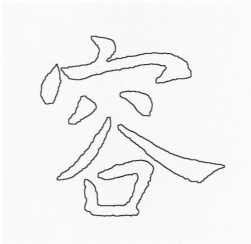
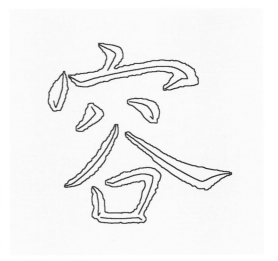

宣纸蒙在字上双钩摹 双钩摹效果 单钩摹、双钩摹效果

例3：解析整个字的笔画顺序，十笔完成带横钩的"容"字

第一笔 第二笔 第三笔

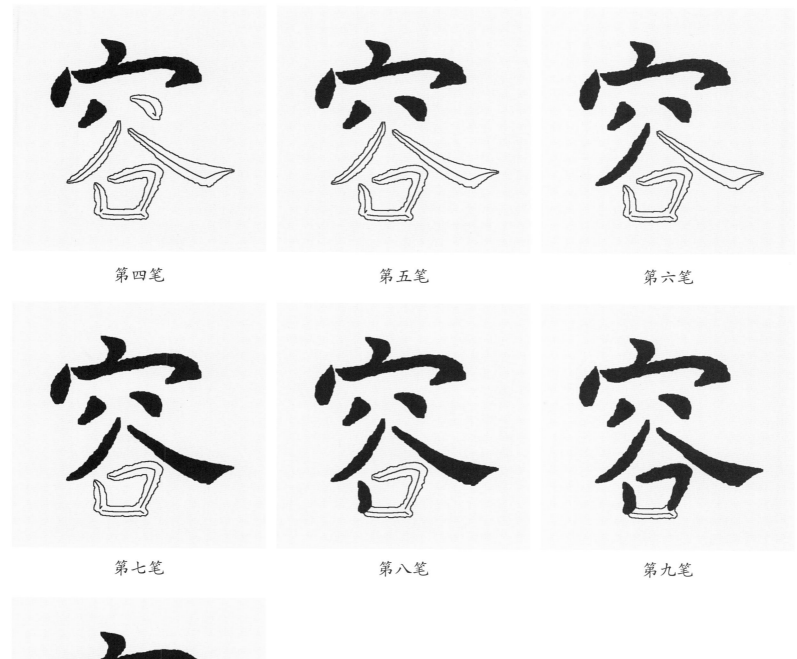

<div align="center">第四笔　　　　　　　　第五笔　　　　　　　　第六笔</div>

<div align="center">第七笔　　　　　　　　第八笔　　　　　　　　第九笔</div>

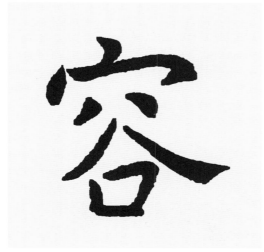

<div align="center">第十笔</div>

（二）横钩单元练习

将下列带横钩的字进行单钩摹、双钩摹，并在此基础上临写，注意每个横钩的笔法和形态变化。

学　　　　虚　　　　宣

字　　　　定　　　　帝

二、竖钩

　　《孔子庙堂碑》中竖钩的难写之处在于写钩时的提按顿挫和出钩方向在不断地发生变化，只要懂得因字而异，方法也就简单了。我们取"事"字中的竖钩解析之。

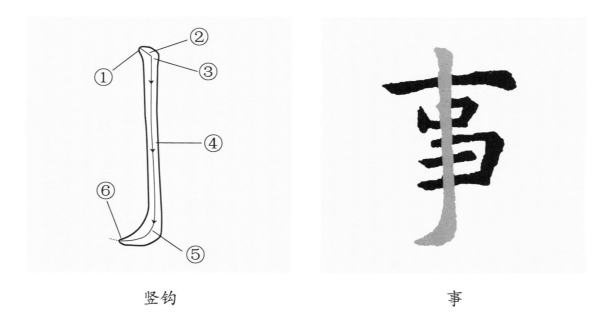

竖钩　　　　　　　　　　事

　　"事"字竖钩书写笔法要领：

　　①顺势入笔；

　　②向右下切锋；

　　③略驻，调锋向下；

　　④中锋努势下行；

⑤下行至下端渐行渐按，转锋；

⑥向左平出锋。

（一）竖钩字摹写举例

为了初学者学习方便，我们将选一个带竖钩的"事"字，解析单钩摹、双钩摹以及整个字的笔画顺序。

例1：单钩摹

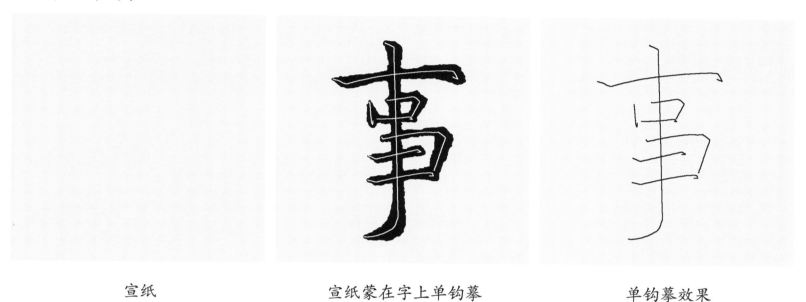

| 宣纸 | 宣纸蒙在字上单钩摹 | 单钩摹效果 |

例2：双钩摹

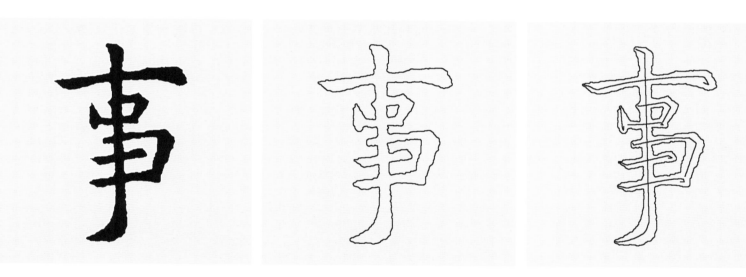

| 宣纸蒙在字上双钩摹 | 双钩摹效果 | 单钩摹、双钩摹效果 |

例3：解析整个字的笔画顺序，八笔完成带竖钩的"事"字

| 第一笔 | 第二笔 | 第三笔 |

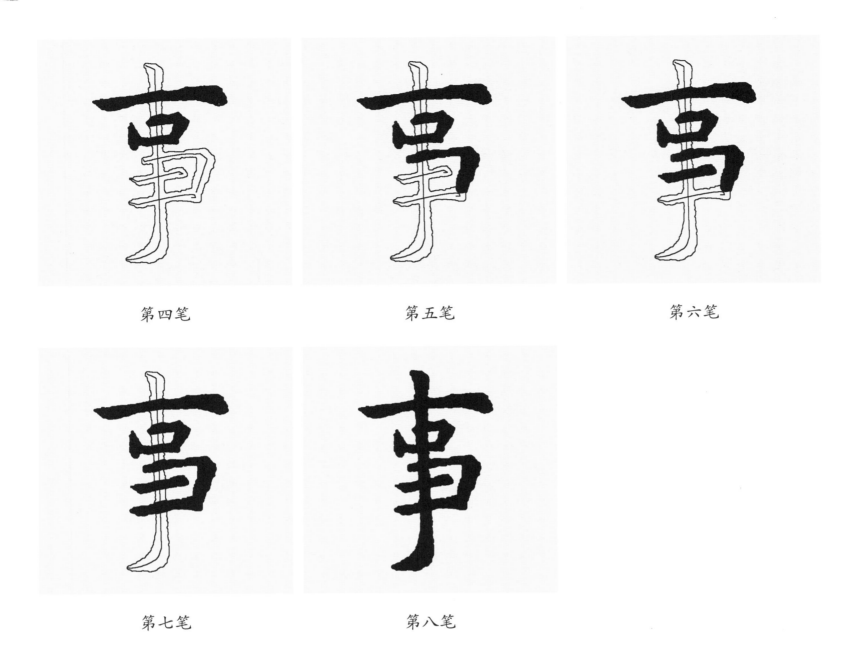

第四笔 第五笔 第六笔

第七笔 第八笔

（二）竖钩单元练习

将下列带竖钩的字进行单钩摹、双钩摹，并在此基础上临写，注意每个竖钩的笔法和形态变化。

事 陈 拱

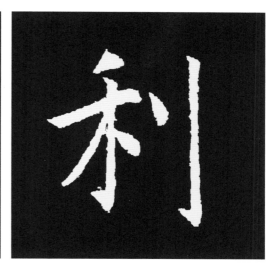

探　　　　　　　于　　　　　　　利

三、竖弯钩

竖弯钩也称"鹅钩"。《孔子庙堂碑》中的竖弯钩，收笔处有其强烈的笔法个性特征，形态上显得舒展而潇洒。我们取"也"字中的竖弯钩解析。

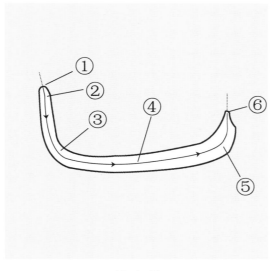
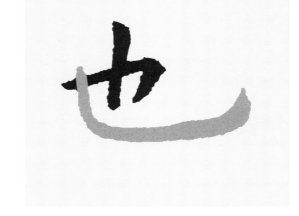

竖弯钩　　　　　　　　　　　　　　也

"也"字竖弯钩书写笔法要领：

①顺势入笔；

②中锋向右下行笔；

③转锋向右（转弯自然圆润）；

④渐行渐按，略带向下弧势；

⑤转锋向上出钩；

⑥力送笔端。

（一）竖弯钩字摹写举例

为了初学者学习方便，我们将选一个带竖弯钩的"也"字，解析单钩摹、双钩摹以及整个字的笔画顺序。

例1：单钩摹

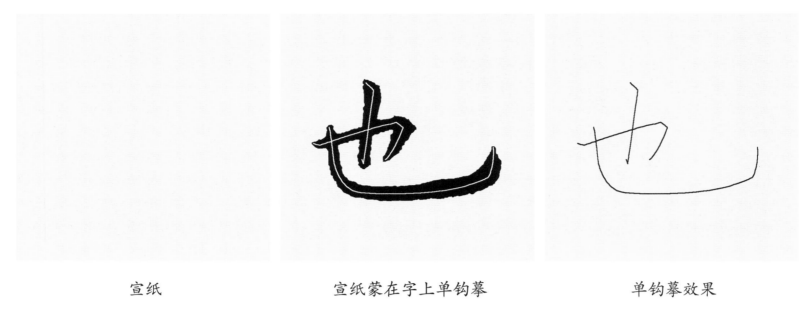

宣纸 　　　　　　　　 宣纸蒙在字上单钩摹 　　　　　　　　 单钩摹效果

例2：双钩摹

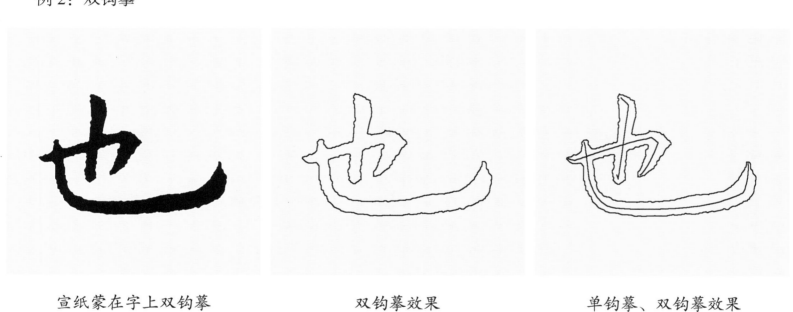

宣纸蒙在字上双钩摹 　　　　　 双钩摹效果 　　　　　 单钩摹、双钩摹效果

例3：解析整个字的笔画顺序，三笔完成带竖弯钩的"也"字

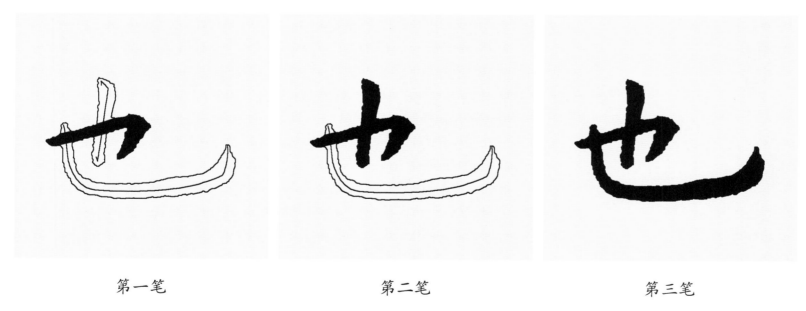

第一笔 　　　　　　　　　　　 第二笔 　　　　　　　　　　　 第三笔

（二）竖弯钩单元练习

　　将下列带竖弯钩的字进行单钩摹、双钩摹，并在此基础上临写，注意每个竖弯钩的笔法和形态变化。

光　　　　　　　　　元　　　　　　　　　先

四、戈钩

戈钩一般是字中之主笔，要写得挺拔有力，写出气势。我们取"成"中戈钩解析。

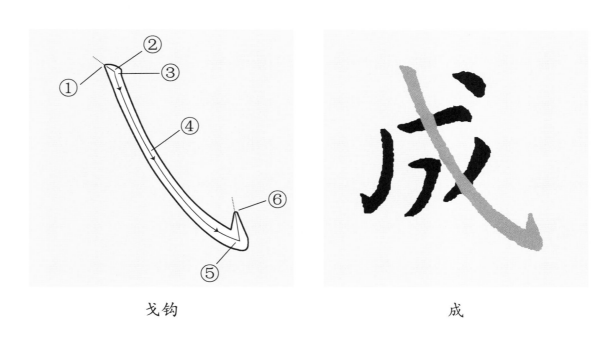

戈钩　　　　　　　　　　　成

"成"字戈钩书写笔法要领：

①顺势入笔；

②横向切入，注意入锋斜切角度；

③略驻，调锋右下；

④略带弧势下行；

⑤驻笔，调锋向上出钩；

⑥力送笔端。

（一）戈钩字摹写举例

为了初学者学习方便，我们将选一个带戈钩的"成"字，解析单钩摹、双钩摹以及整个字的笔画顺序。

例1：单钩摹

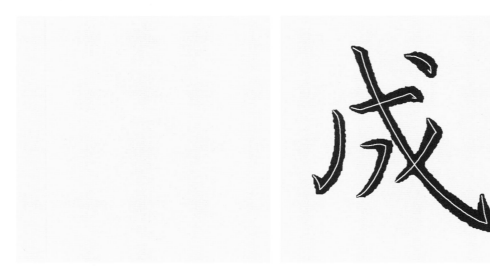

| 宣纸 | 宣纸蒙在字上单钩摹 | 单钩摹效果 |

例2：双钩摹

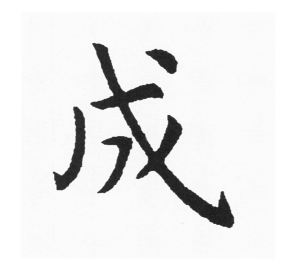 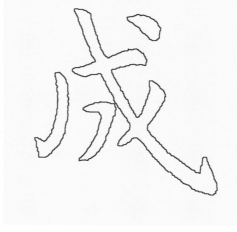 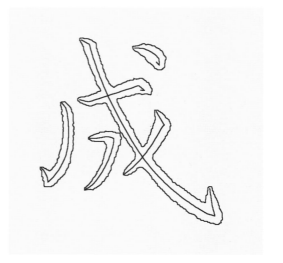

| 宣纸蒙在字上双钩摹 | 双钩摹效果 | 单钩摹、双钩摹效果 |

例3：解析整个字的笔画顺序，六笔完成带戈钩的"成"字

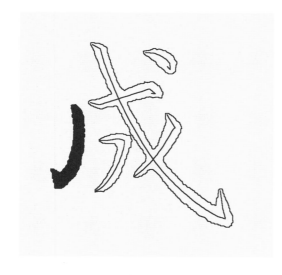 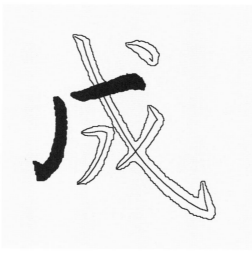 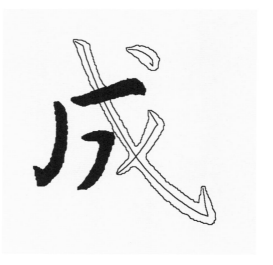

| 第一笔 | 第二笔 | 第三笔 |

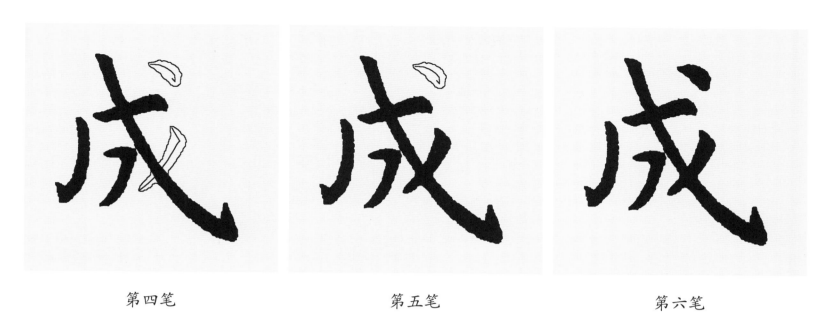

| 第四笔 | 第五笔 | 第六笔 |

（二）戈钩单元练习

　　将下列带戈钩的字进行单钩摹、双钩摹，并在此基础上临写，注意每个戈钩的笔法和形态变化。

| 成 | 城 | 几 |
| 代 | 藏 | 戎 |

五、卧钩

　　卧钩也称横戈钩。欧阳询称："卧钩，似长空之初月。"可见，此笔画在一字之中不在于气势，而在于托起点之呼应之雅意。我们取"息"字卧钩解析。

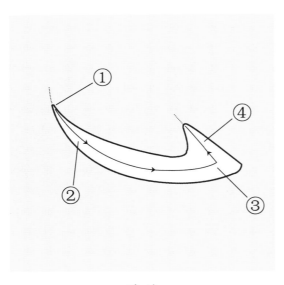
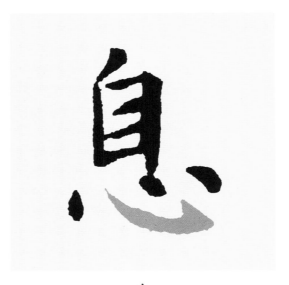

卧钩 息

"息"字卧钩书写笔法要领：

①顺势入笔；

②向右下渐行渐按，略带弧势；

③驻笔，顿挫，调锋向左上，出钩角度约 45 度；

④力送笔尖。

（一）卧钩字摹写举例

为了初学者学习方便，我们将选一个带卧钩的"息"字，解析单钩摹、双钩摹以及整个字的笔画顺序。

例 1：单钩摹

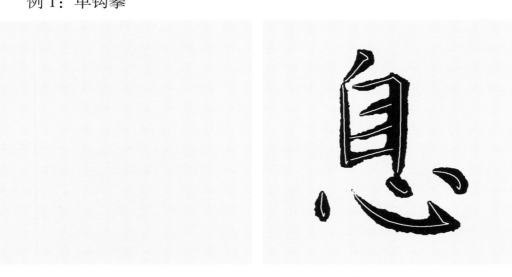

宣纸 宣纸蒙在字上单钩摹 单钩摹效果

例 2：双钩摹

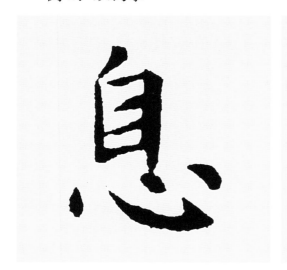
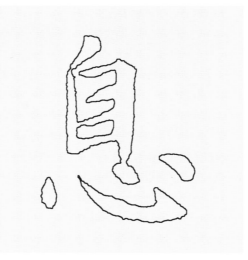
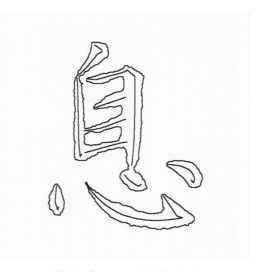

宣纸蒙在字上双钩摹 双钩摹效果 单钩摹、双钩摹效果

例3：解析整个字的笔画顺序，十笔完成带卧钩的"息"字

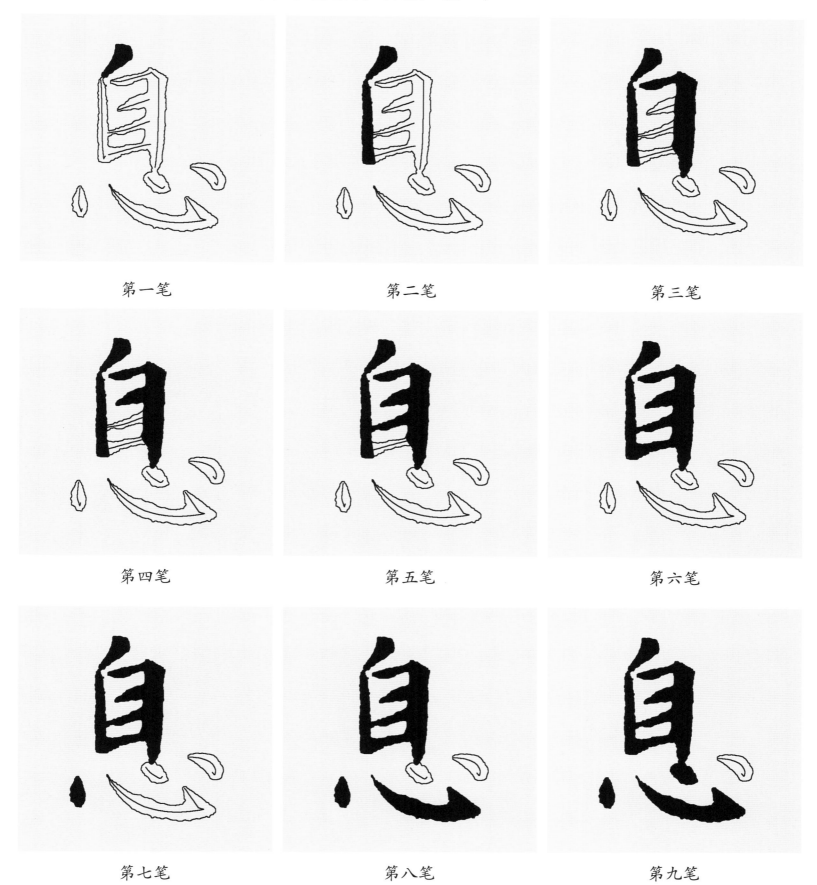

第一笔	第二笔	第三笔
第四笔	第五笔	第六笔
第七笔	第八笔	第九笔

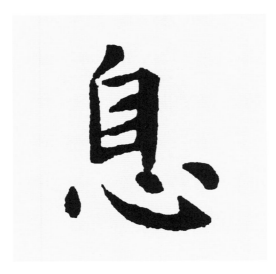

第十笔

（二）卧钩单元练习

将下列带卧钩的字进行单钩摹、双钩摹，并在此基础上临写，注意每个卧钩的笔法和形态变化。

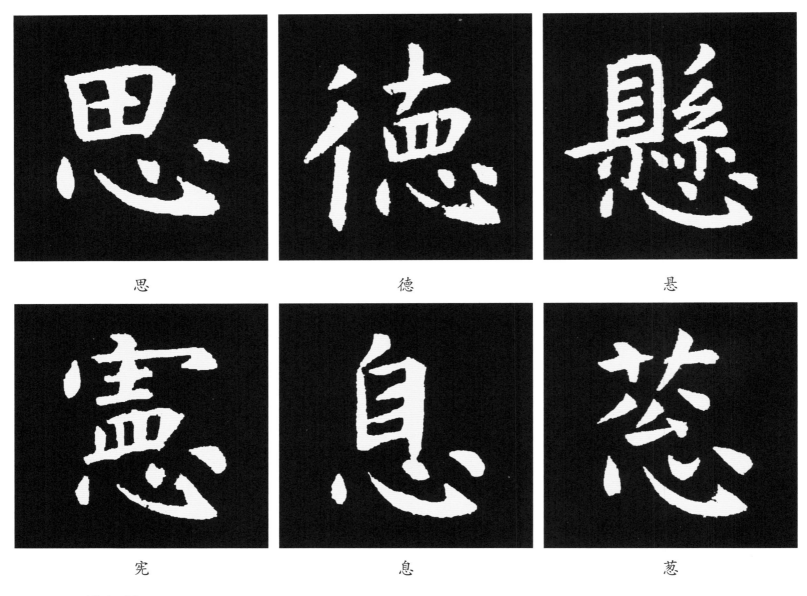

| 思 | 德 | 悬 |
| 宪 | 息 | 葱 |

六、横折钩

横折钩也称横折竖钩，由横画与竖钩组成，如"清""内""而"等。

横折钩中的横画与竖钩的笔法我们前面已经解析过了，请在练习时参照相关笔画进行。这里关键是要解析折画的笔法。而有关折画的笔法，我们在本章第八节中要专门讨论，故这里暂不作讨论。列出横折钩是为了说明钩中有这一形态。

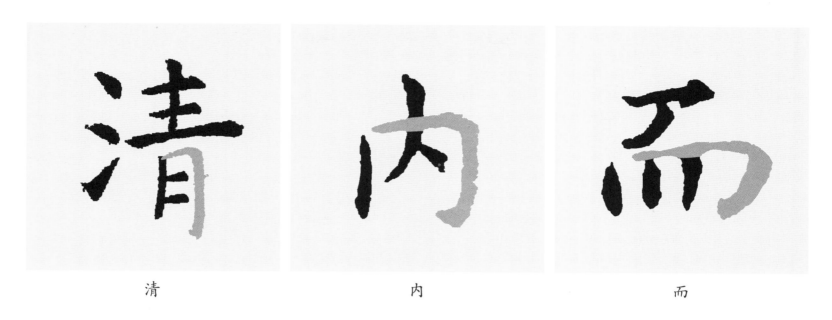

清　　　　　　　内　　　　　　　而

七、横折斜钩与横折竖弯钩

横折斜钩是由横画与戈钩组成的，如"飞""风"。横折竖弯钩是由横画与竖弯钩（也称"鹅钩"）之结合，如"九"。

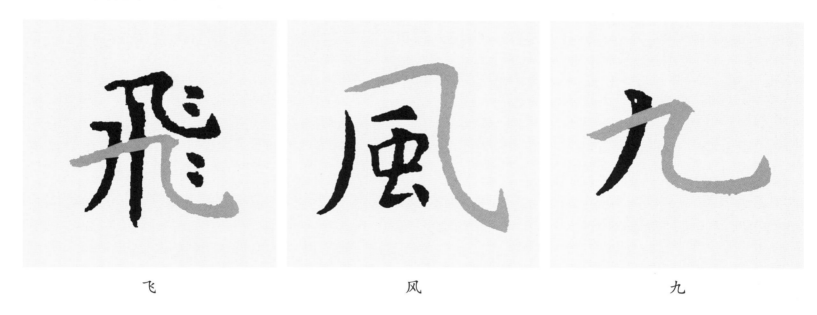

飞　　　　　　　风　　　　　　　九

八、有关钩的综合练习

临习时辨析横钩、竖钩、竖弯钩、戈钩、卧钩、横折钩、横折斜钩与横折竖弯钩，注意每个钩的笔法变化。

写　　　　　　　城　　　　　　　息

平

同

高

明

德

义

淳

开

河

亨

学

万

第七节　挑的形态与书写方法

挑画又称提画，是由左下向右上斜提起的笔画。"永字八法"中称"策"。"策"本义是马鞭，此处引申为策应之意。挑画多用于字之左，其势向右上斜出，与右之笔画相策应，形成呼应之势。"永"字中之策略平出，主要是与右边的啄（短撇）相呼应。欧阳询《八诀》与卫夫人《笔阵图》中均没有谈到这个笔画。[1]

挑画从形态上有短挑、长挑、平挑、底平挑、正挑、上仰挑、竖挑、小挑、搭色挑等等之分。其实，笔法原理上是一样的，书写方法也大同小异。如果以笔法角度来分，有夹角小于45度的平挑与夹角大于45度的竖挑之分，下面分别解析之。

一、平挑

平挑中有短挑、长挑等形态，起笔上近似写横画，只是行笔时略向右上提起，如"乃""玄""地""既"。取"地"字中平挑，放大解析。

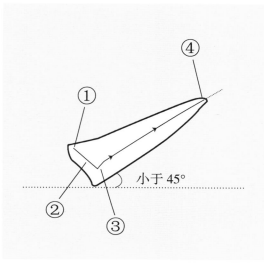
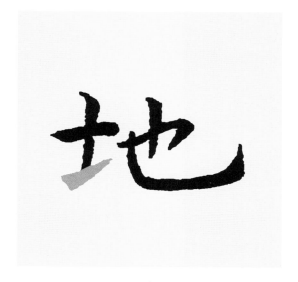

平挑　　　　　　　　　　　　　　　　　地

"地"字平挑书写笔法要领：

①顺势入笔；

②右下切入；

③略驻，调锋向右上挑出；

④力送笔尖。

注意：一是切入的角度，每字都有变化；二是挑起的角度也是每字都有变化；三是"地"字中的平挑属竖加提，竖笔写好后，顺势向左略提起幅度不能大，即下按切锋，驻锋后挑出。

（一）平挑字摹写举例

为了初学者学习方便，我们将选一个带平挑的"地"字，解析单钩摹、双钩摹以及整个字的笔画顺序。

①洪亮著《大学书法教材系列·楷书篇个案·颜勤礼碑》，中国书店2013年4月第1版，第50页。

例1：单钩摹

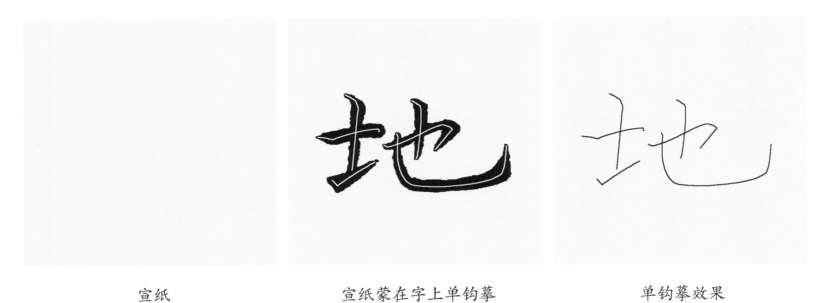

宣纸 宣纸蒙在字上单钩摹 单钩摹效果

例2：双钩摹

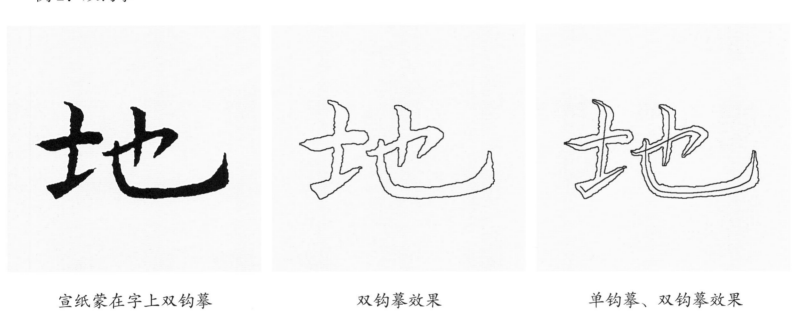

宣纸蒙在字上双钩摹 双钩摹效果 单钩摹、双钩摹效果

例3：解析整个字的笔画顺序，六笔完成带平挑的"地"字

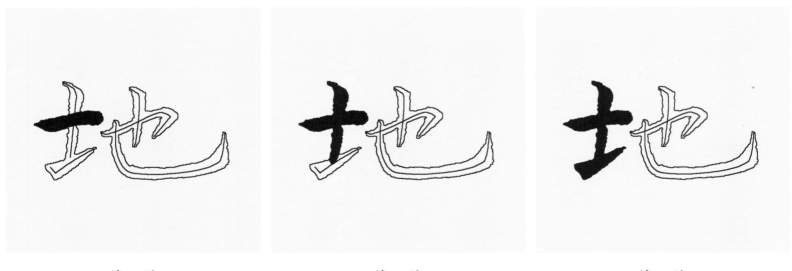

第一笔 第二笔 第三笔

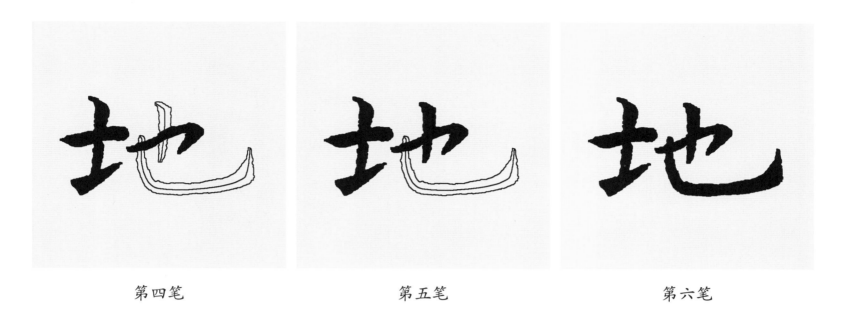

| 第四笔 | 第五笔 | 第六笔 |

（二）平挑单元练习

　　将下列带平挑的字进行单钩摹、双钩摹，并在此基础上临写，注意每个平挑的笔法和形态变化。

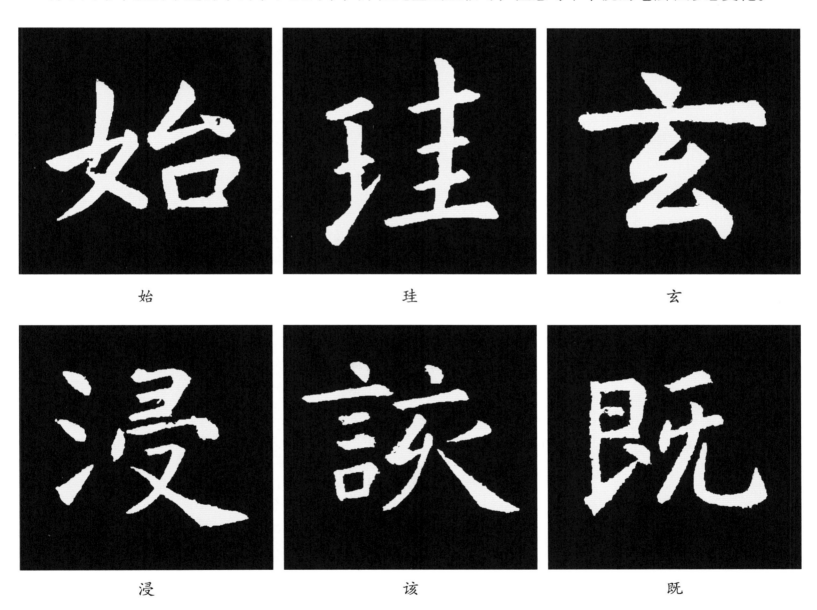

| 始 | 珪 | 玄 |
| 浸 | 该 | 既 |

二、竖挑

　　竖挑中有短挑、长挑等。起笔与平挑有区别，大有欲上先下之势。我们取"哲"字中竖挑解析。

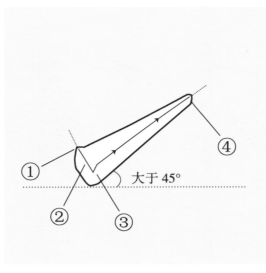

<div style="text-align:center">竖挑</div>

<div style="text-align:center">哲</div>

"哲"字竖挑书写笔法要领：

①顺势入笔；

②向右下切锋；

③略驻，调锋向右上挑出；

④力送笔尖。

（一）竖挑字摹写举例

为了初学者学习方便，我们将选一个带竖挑的"哲"字，解析单钩摹、双钩摹以及整个字的笔画顺序。

例1：单钩摹

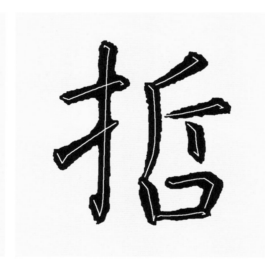

<div style="text-align:center">宣纸　　　　　宣纸蒙在字上单钩摹　　　　　单钩摹效果</div>

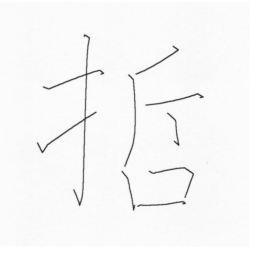

例2：双钩摹

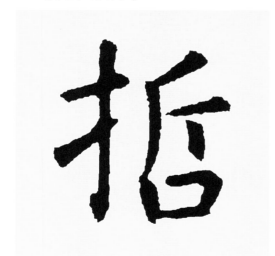

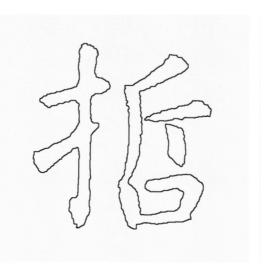

<div style="text-align:center">宣纸蒙在字上双钩摹　　　　　双钩摹效果　　　　　单钩摹、双钩摹效果</div>

例 3：解析整个字的笔画顺序，十笔完成带竖挑的"哲"字

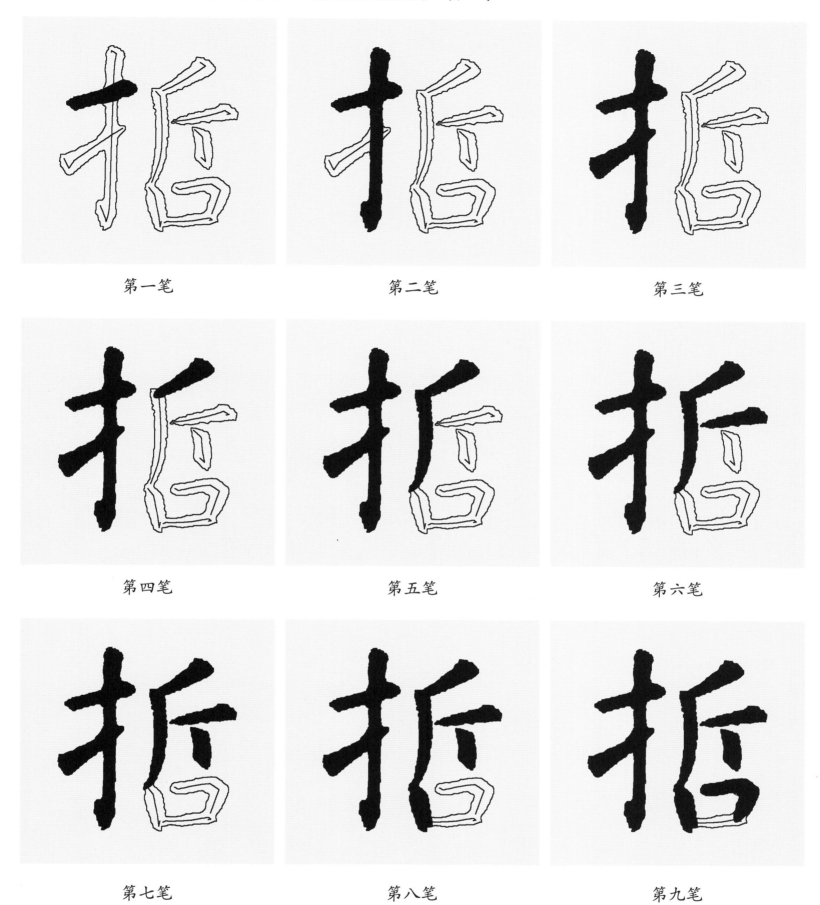

| 第一笔 | 第二笔 | 第三笔 |

| 第四笔 | 第五笔 | 第六笔 |

| 第七笔 | 第八笔 | 第九笔 |

第十笔

（二）竖挑单元练习

将下列带竖挑的字进行单钩摹、双钩摹，并在此基础上临写，注意每个竖挑的笔法和形态变化。

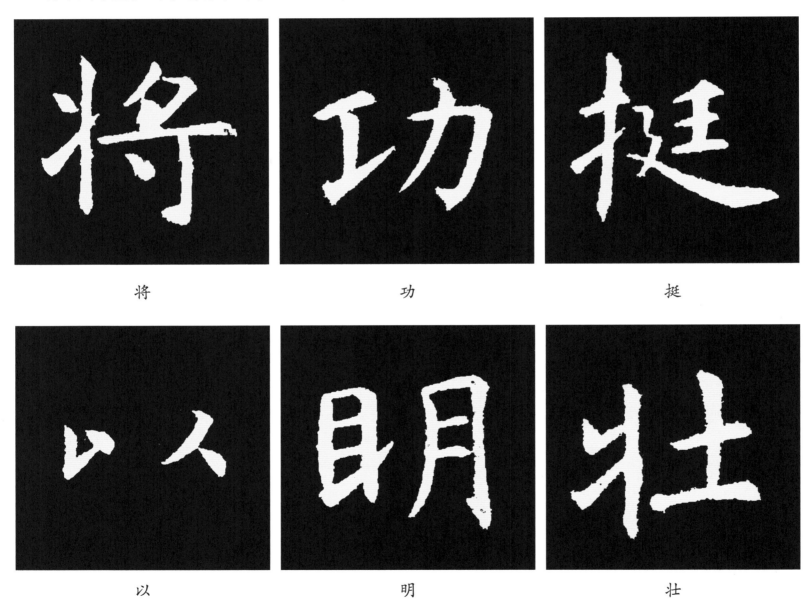

将	功	挺
以	明	壮

三、有关挑的综合练习

临习时辨析平挑、竖挑，注意每笔挑的笔法变化。

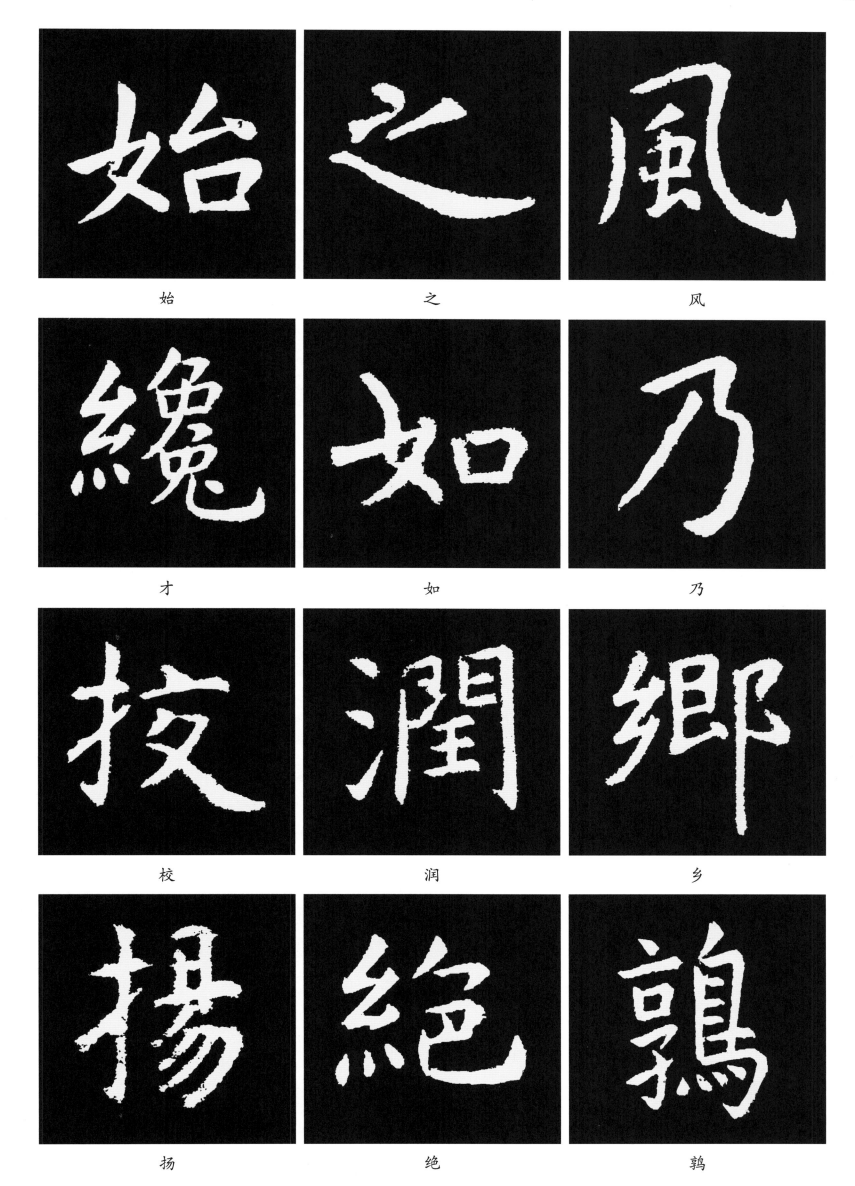

始

之

风

才

如

乃

校

润

乡

扬

绝

鹑

第八节　折的形态与书写方法

"永"字中有折笔，但"永字八法"中却没有提到这一笔法。这是什么原因呢？欧阳询《八诀》中有一处横折钩，曰："亅（折），如万钧之弩发。"卫夫人《笔阵图》中有二处，一处同上，曰："亅（折），劲弩筋节。"道出了折画之根本。第二处是横折斜钩，曰："乀（折），崩浪雷奔。"从其解释看，并非针对折笔处所言，而是对整个笔画的意象性描述，要求这个笔画要写出这等意境。我们从"永字八法"中的笔法解析来看，古人在解读笔法时，是把一个笔法分解成若干个笔画来认识的。如"永"字中的"横折竖钩"我们今天将其作为"横折竖钩"的整体来解读，而古人却将其分解成"横""竖""钩"三个笔画来解读的。明白了这个道理对我们正确理解笔法很有益处，同时也有利于我们正确书写笔画。①

折画的形态较多，归纳起来有横折、竖折、撇折、横折撇和横折折撇等，下面分别解析之。

一、横折

横折笔法是由横画与竖画两个笔画组成，在两个笔画的结合处用折法来完成。我们取"名"字中横折放大解析。

横折　　　　　　　　　　名

"名"字横折书写笔法要领：

①顺势入笔；

②向右下按；

③略驻笔，调锋向右行笔；

④略提，随即向右下重按；

⑤驻锋，调锋向左下；

⑥中锋努势下行，渐行渐提；

⑦驻笔收锋。

①洪亮著《大学书法教材系列·楷书篇个案·颜勤礼碑》，中国书店2013年4月第1版，第55页。

（一）横折字摹写举例

为了初学者学习方便，我们将选一个带横折的"名"字，解析单钩摹、双钩摹以及整个字的笔画顺序。

例1：单钩摹

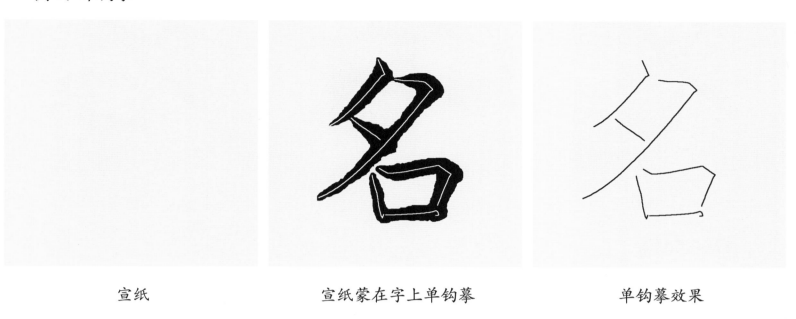

| 宣纸 | 宣纸蒙在字上单钩摹 | 单钩摹效果 |

例2：双钩摹

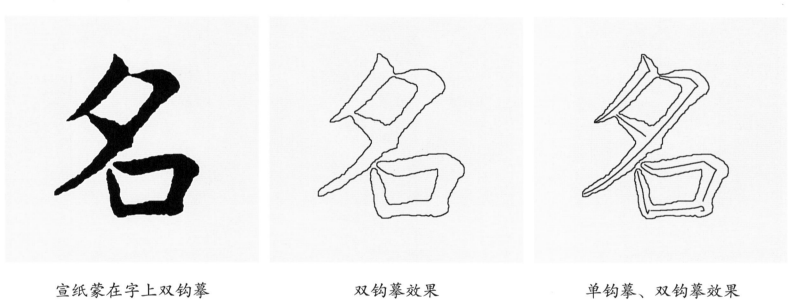

| 宣纸蒙在字上双钩摹 | 双钩摹效果 | 单钩摹、双钩摹效果 |

例3：解析整个字的笔画顺序，六笔完成带横折的"名"字

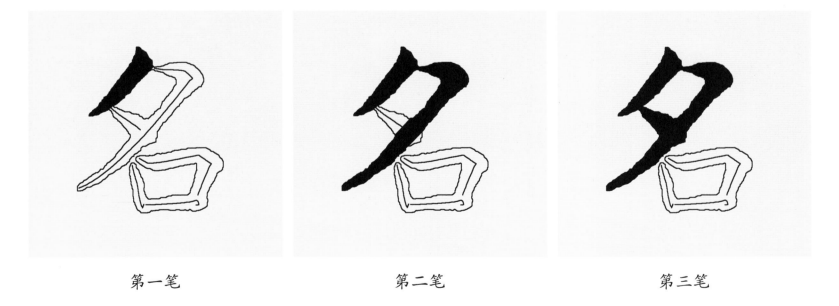

| 第一笔 | 第二笔 | 第三笔 |

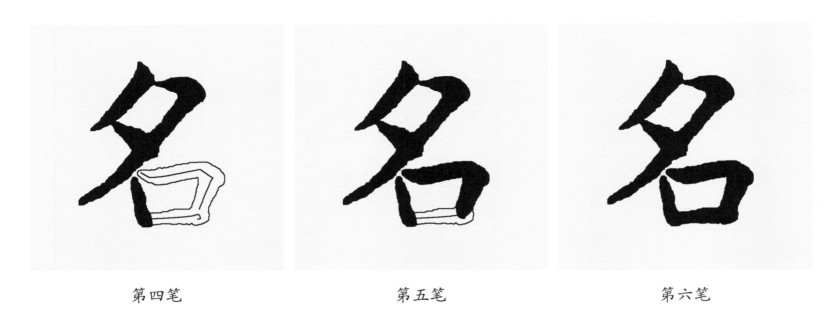

第四笔 第五笔 第六笔

（二）横折单元练习

将下列带横折的字进行单钩摹、双钩摹，并在此基础上临写，注意每个横折的笔法和形态变化。

莫 名 唐

言 宣 舍

二、竖折

竖折是竖画与横画的结合，在两个笔画的结合处用折法来完成。我们取"亡"字中的竖折和"幽"字中的竖折，放大解析。

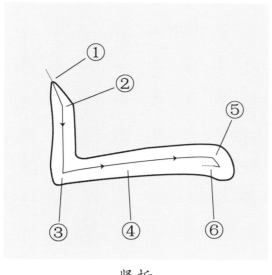

竖折

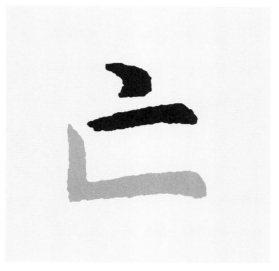

亡

"亡"字竖折书写笔法要领：

①顺势下切入笔；

②略驻，调锋下行；

③驻笔折锋向右；

④中锋向右行笔渐行渐按；

⑤行笔至末端，顿挫；

⑥回锋收笔。

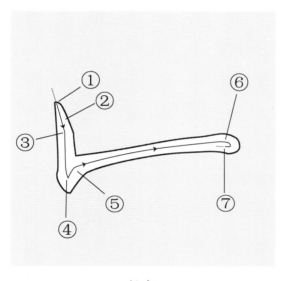

竖折

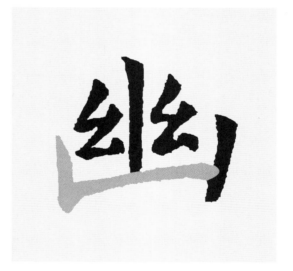

幽

"幽"字竖折书写笔法要领：

①顺势入笔；

②渐行渐按；

③略驻，调锋下行；

④驻笔，下按顿挫折锋向右上；

⑤调锋向右行笔；

⑥略驻，轻顿；

⑦回锋收笔。

（一）竖折字摹写举例

为了初学者学习方便，我们将选一个带竖折的"幽"字，解析单钩摹、双钩摹以及整个字的笔画顺序。

例1：单钩摹

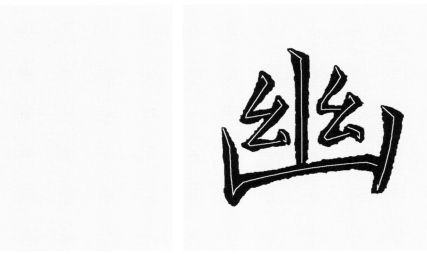
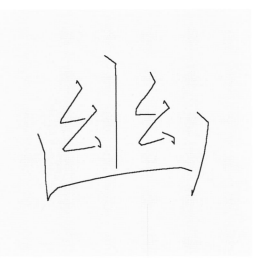

宣纸 宣纸蒙在字上单钩摹 单钩摹效果

例2：双钩摹

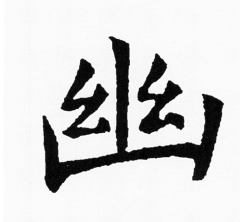
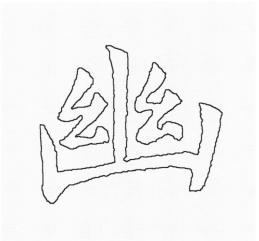
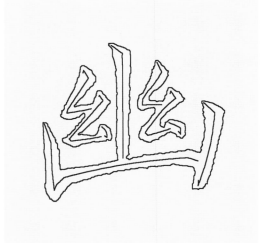

宣纸蒙在字上双钩摹 双钩摹效果 单钩摹、双钩摹效果

例3：解析整个字的笔画顺序，九笔完成带竖折的"幽"字

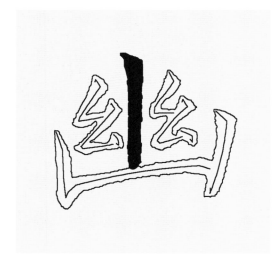

第一笔 第二笔 第三笔

第四笔

第五笔

第六笔

第七笔

第八笔

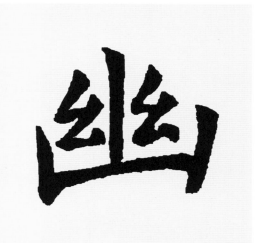

第九笔

（二）竖折单元练习

　　将下列带竖折的字进行单钩摹、双钩摹，并在此基础上临写，注意每个竖折的笔法和形态变化。

山

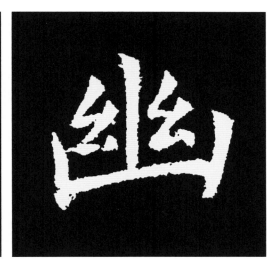

幽

世

三、撇折

撇折也称撇提，是撇画与提画（也称挑画）的结合。我们取"弘"字中的撇折放大解析。

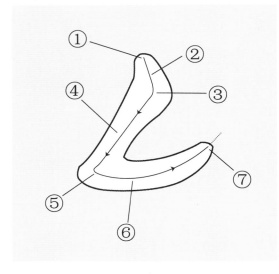

撇折

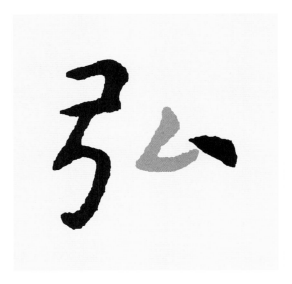

弘

"弘"字撇折书写笔法要领：

①顺势入笔；

②向右下切入；

③略驻锋，调锋向左下；

④渐行渐提；

⑤驻笔，调锋向右；

⑥略带弧度行笔；

⑦提锋收笔。

撇折的整个笔法过程是"按—提—按—提"的内在节奏变化过程，显示的笔法形态是"重—轻—重—轻"的外形节奏变化。

（一）撇折字摹写举例

为了初学者学习方便，我们将选一个带撇折的"弘"字，解析单钩摹、双钩摹以及整个字的笔画顺序。

例1：单钩摹

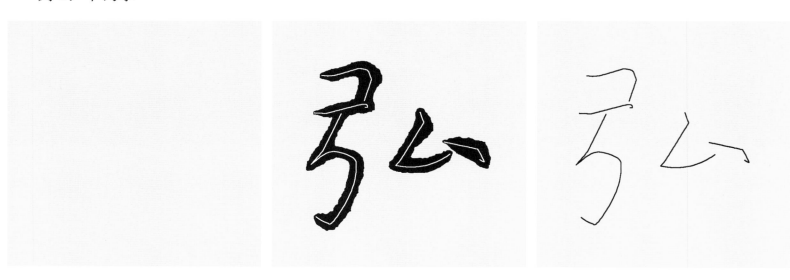

宣纸　　　　　　　宣纸蒙在字上单钩摹　　　　　　　单钩摹效果

例2：双钩摹

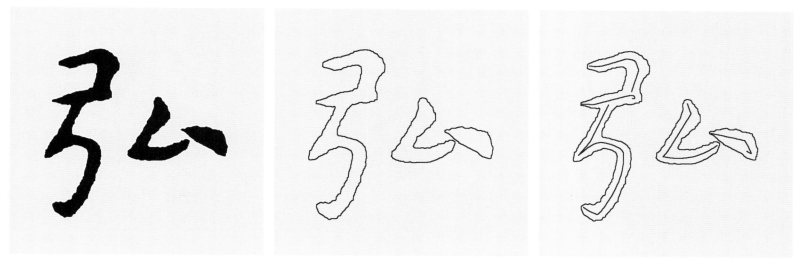

宣纸蒙在字上双钩摹　　　　　双钩摹效果　　　　　单钩摹、双钩摹效果

例3：解析整个字的笔画顺序，五笔完成带撇折的"弘"字

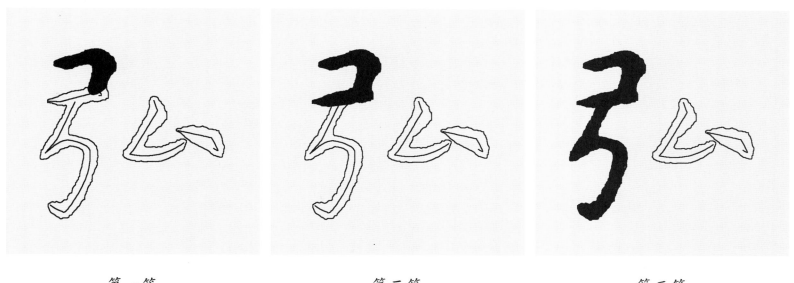

第一笔　　　　　　　　第二笔　　　　　　　　第三笔

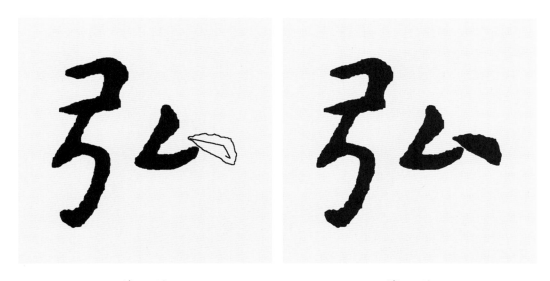

第四笔　　　　　　　　第五笔

（二）撇折单元练习

将下列带撇折的字进行单钩摹、双钩摹，并在此基础上临写，注意每个撇折的笔法和形态变化。

玄	悬	纬

四、横折撇

横折撇这个笔画在书写时要有所变化，或大或小，或轻或重，或长或短需因字而变。我们取"降"字中横折撇解析之。

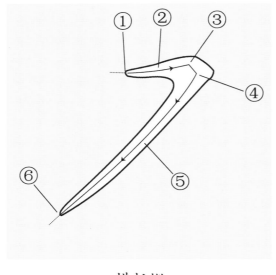

横折撇

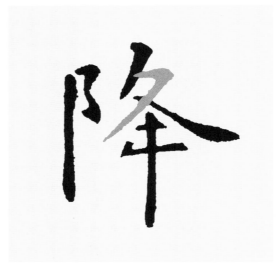

降

"降"字横折撇书写笔法要领：

①顺势入笔；

②向右渐行渐按；

③略驻、向右下切入；

④略驻，调锋向左下撇行；

⑤中锋行笔，注意提按变化；

⑥力送笔端。

（一）横折撇字摹写举例

为了初学者学习方便，我们将选一个带横折撇的"降"字，解析单钩摹、双钩摹以及整个字的笔画顺序。

例 1：单钩摹

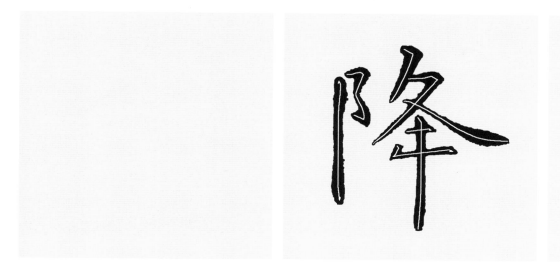
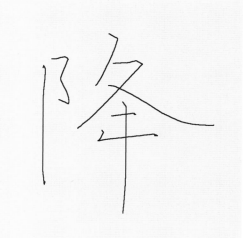

宣纸　　　　　　　　　　宣纸蒙在字上单钩摹　　　　　　　　单钩摹效果

例 2：双钩摹

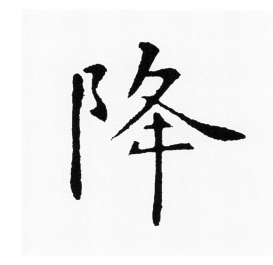
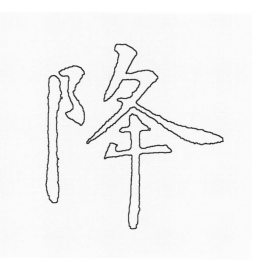
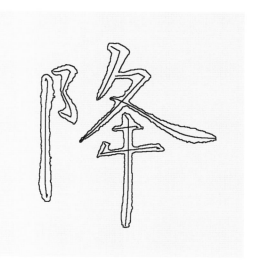

宣纸蒙在字上双钩摹　　　　　　双钩摹效果　　　　　　单钩摹、双钩摹效果

例 3：解析整个字的笔画顺序，八笔完成带横折撇的"降"字

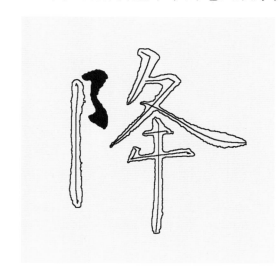
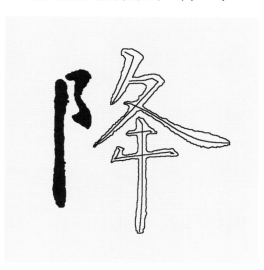
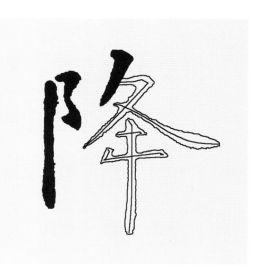

第一笔　　　　　　　　　　　第二笔　　　　　　　　　　　第三笔

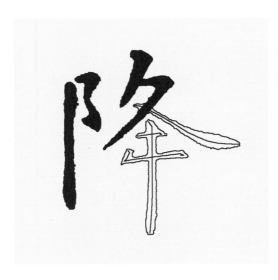

第四笔

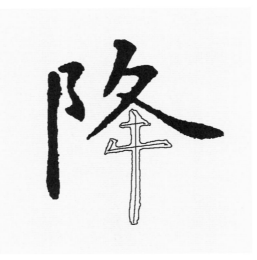

第五笔

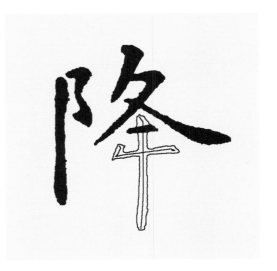

第六笔

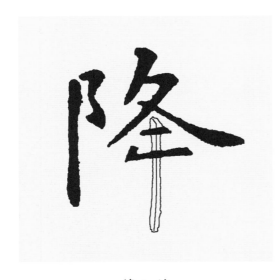

第七笔

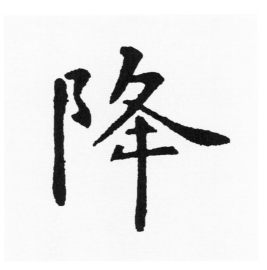

第八笔

（二）横折撇单元练习

将下列带横折撇的字进行单钩摹、双钩摹，并在此基础上临写，注意每个横折撇的笔法和形态变化。

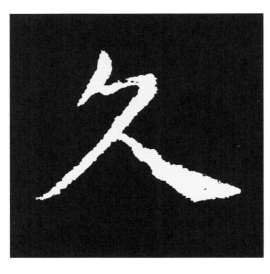

久

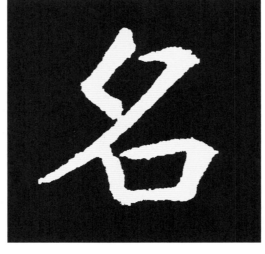

名

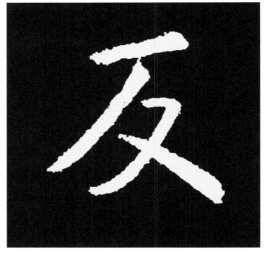

反

五、有关折的综合练习

临习时辨析横折、竖折、撇折、横折撇，注意每笔折的笔法变化。

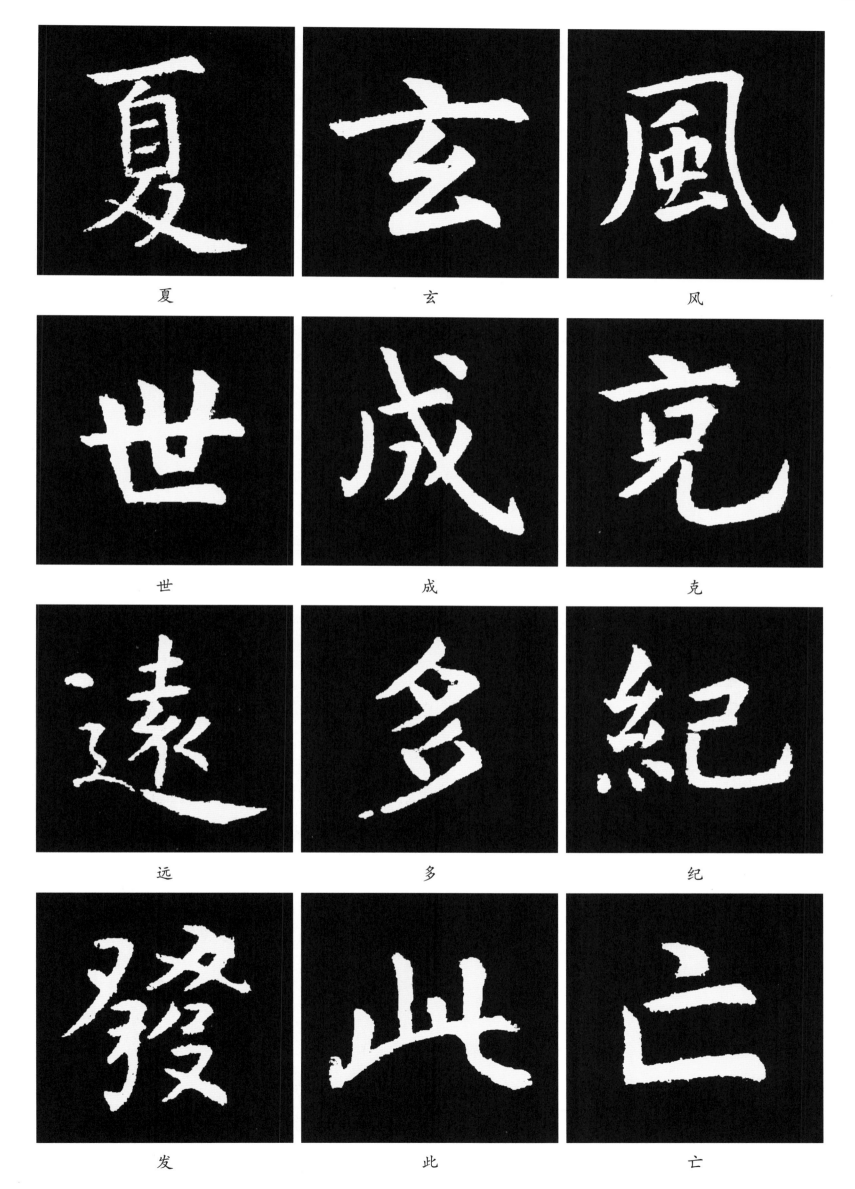

夏　玄　风

世　成　克

远　多　纪

发　此　亡

第二章　常用书法作品样式例举

通过前两章的学习，对书法的基本笔法解析和摹临，初步掌握了书法艺术的笔法语言。为了及时巩固学习成果，有必要进行书法作品创作的基本训练。

书法作品有三个基本要素构成：一是作品主体，也就是我们常说的写什么内容；二是落款，即创作时间和作者姓名等；三是盖印。

常用的书法作品样式有中堂、条幅、斗方、横幅、对联、扇面、条屏、手卷、册页等。下面例举数种供同学们学习。

一、中堂

悬挂于厅堂正中央而得名，中堂的宽度与长度比例一般为一比二。常见的有长三尺、四尺、五尺、六尺等整张宣纸写成。内容可以写长诗或短文，或只写几个大字，甚至只写一个大字。

四月天长阳气充
芳菲如焚舞东风
朱英翠叶流云乱
黄漠茫茫覆太空

汪志华　楷书　刘玉来《沙尘暴有感》　中堂

岐王宅裹寻常见
崔九堂前几度闻
正是江南好风景
落花时节又逢君

黄家贵　楷书　杜甫诗《江南逢李龟年》　中堂

杜甫诗一首江南逢李龟年乙未秋月黄家贵书

垂拱之風草夏
蒯翦商業雖復質
文殊致進讓罕
同靡

禄 孔子廟堂之碑
乙未五月十五閻麗琴

阎丽琴 楷书 节录《孔子庙堂碑文》 中堂

自肇立書契初分爻象委裘垂
拱之風革夏蒯質文殊致進讓
罕同靡不拜洛觀河齎符受命
名居域中之大手握天下之圖
象雷電威刑法陽春而流惠澤
然後化漸八方令行四海未有
僵息

郑和新 楷书 节临虞世南《孔子庙堂碑文》 中堂

露露闕里麦秀鄒鄉修文繼絕期之會
昌大唐撫運率籤王道赫赫玄功洸洸
天造奄有神器光臨大寶比蹤連陸追
風炎昊於鑠元后齎圖撥亂天地合德
人神攸贊麟鳳為寶光華在旦繼聖崇
儒載修輪奐義堂弘敞經肆紆縈重藥
霧宿洞戶風清雲開春牖日隱南榮

章志高 楷书 节临虞世南《孔子庙堂碑文》 中堂

张建民 楷书 节录《三字经》 中堂

二、条幅

条幅指长方形的样式作品，其长与宽悬殊比例比较大，亦称直幅或者立轴，通常将宣纸竖向对裁或裁成长条形，装裱成"立轴"或装镜框。

卢中南　楷书　录关汉卿《四块玉闲适》　条幅

王云根　楷书　寇准《过雾山寺》　条幅

梁美源　楷书　查慎行《舟夜所见》　条幅

杨华　楷书　林逋《山园小梅》　条幅

刘德奉　楷书　虞世南《赋得临池竹应制》　条幅

章志高　楷书　于右任句　条幅

三、斗方

长与宽相等，可以装裱成条幅那样独立悬挂，也可以装镜框。

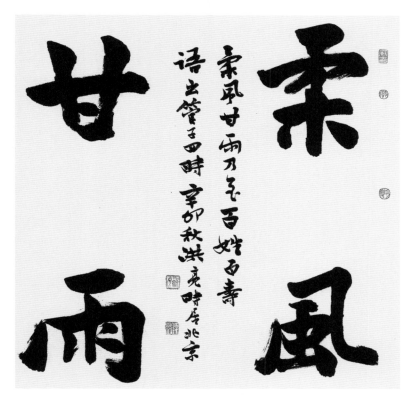

洪亮 楷书 柔风甘雨 斗方

龙开胜 楷书 元积酬乐天见寄 斗方

陈根凤 楷书 节录《孔子庙堂碑文》斗方

邹方程 刘禹锡《陋室铭》 斗方

烟岫晨寒重风簾
暮爽轻短墙籠竹
色虛户納松聲弄
筆花箋滿烹茶石
鼎盈誰知松檜月
獨卧夜禪清
甲午冬月王雲根書

王云根　楷书　姚孝孙《题常乐寺》　斗方

天垂伏羲海躍長
鯨解澈去佩書爐
儒坑纂堯中葉追
尊大聖乃建襄戍
膺茲顯命當塗創
業亦崇師敬胙土
錫圭
節錄虞世南孔子廟堂碑
乙未年夏月志剛

章志高　楷书　节临虞世南《孔子庙堂碑文》　斗方

青溪楊柳影橫
斜萍綠蕖紅雨
岈沙嚦嚦鶯聲
傳戀曲喃喃燕
語慰荷花
高占祥詠荷系列之戀曲
歲在乙未初春東白山人鄭和新

郑和新　高占祥《咏荷系列之恋曲》　斗方

靈臺偃伯
玉關虛候
江海無波
彙燧息警
節臨虞世南孔子廟堂碑
歲在甲午冬月張江莉於京華

张江莉　楷书　虞世南《孔子庙堂碑文》　斗方

四、横幅

横幅也称"横帔"，横长竖短。这种格式可以写少数字，自右而左写一行，也可以形成多行多字的长篇诗文。大横披可挂于厅堂、会议室，小的可用于书房、居室等。

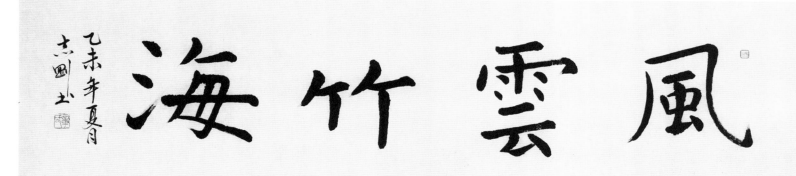

章志高　楷书　风云竹海　横幅

王云根　楷书　古诗二首　横幅

陈荣全　楷书　节临虞世南《孔子庙堂碑文》　横幅

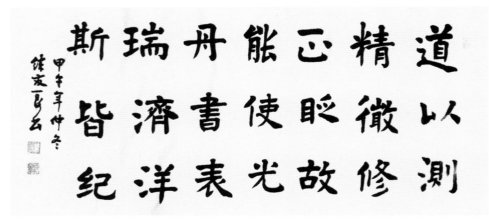

张建民　楷书　节录虞世南《孔子庙堂碑文》　横幅

道以测　精微修　正眂故　能书表　丹济洋　瑞济洋　斯皆纪

练友良　楷书　节录虞世南《孔子庙堂碑文》　横幅

五、对联

对联也称楹联。普遍挂在中堂画的两边，以及传统建筑的庭柱上，春节门联叫春联。右为上联，左为下联。字数较多的长联，可分行写叫龙门对，上联自右向左排行、下联自左向右排行。

动风云而润江海

充宇宙而洽幽明

章志高　楷书　充宇动风七言联

济南名士多

海西此亭古

傅先锋　楷书　海西济南五言联

气象维新壮岁时

国风大雅舒民意

李纯博　楷书　国风气象七言联

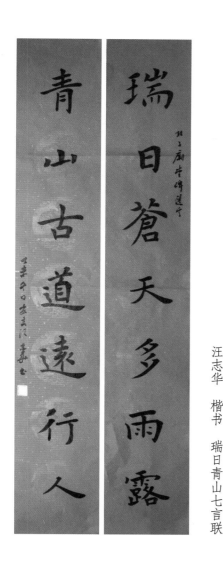

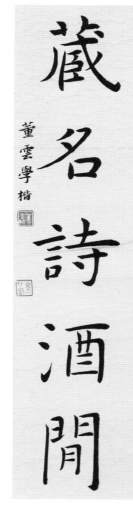

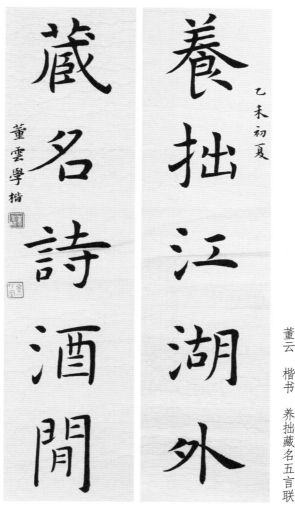

汪志华　楷书　瑞日青山七言联

董云　楷书　养拙藏名五言联

严朝晖　楷书　万壑数峰七言联

六、扇面

扇面形式有团扇和折扇两种：团扇，有椭圆或圆形；折扇，以折痕分行，呈圆心辐射状，上宽下窄，外大内小。章法可用长短行间隔的方式，要根据扇形弧线式规律安排。

章志高　楷书　节临虞世南《孔子庙堂碑文》　团扇

刘啸泉　楷书　毛泽东《吊罗荣桓》　团扇

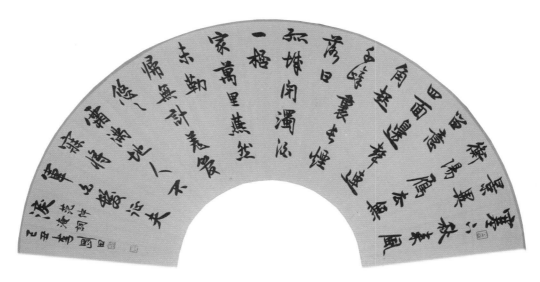

李刚田　楷书　范仲淹词　扇面

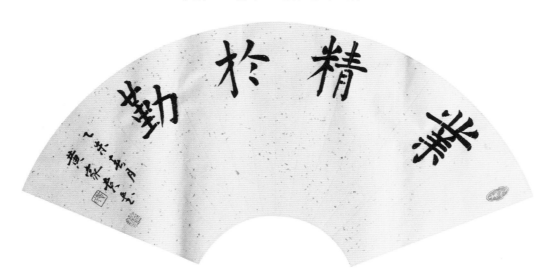

黄家贵　楷书　业精于勤　扇面

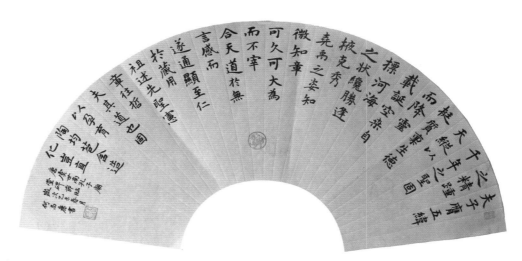

何昌廉　楷书　节临虞世南《孔子庙堂碑文》　扇面

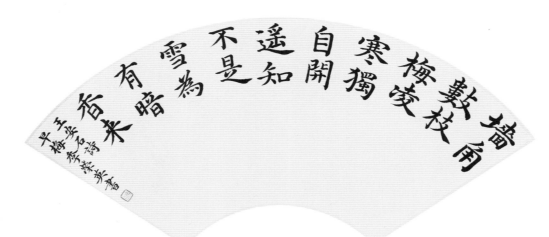

季荣英　楷书　王安石《梅花》　扇面

七、条屏

条屏由两件以上条幅组成。一般以偶数排列合并为一件作品。常见的有：二条屏、四条屏、六条屏、八条屏等。

天縱以挺質稟生德而降靈載誕空桑自摽
河海之狀緫勝逢掖克秀堯禹之姿知微知
章可久可大為而不宰合天道於無言感而
遂通顯至仁於藏用祖
節臨虞世南孔子廟堂碑
甲午之冬吉日董才寶

王之錄遠跡骨史之傳而德侔覆載明無日
月道藝微而復顯禮樂弛而更張窮理盡性
光前絕後垂範百王遺風於萬代猗歟偉歟
之盛者也夫子膺五緯之精躔千年之聖固

令行四海未有偃息鄉黨栖遲洙泗不預帝
以立威刑法陽春而流惠澤然後化漸八方
受命名居域中之大手握天下之圖象雷電
復質文殊致進讓罕同靡不拜洛觀河膺符

初分爻象委裘垂拱之風革夏翦商之業雖
典墳斷著神功聖跡可得言焉自肇立書契
睿作聖玄妙之境希夷不測然則三五迭興
微臣屬書東觀預聞前史若乃知幾其神惟

董才宝 节临虞世南《孔子庙堂碑文》 四条屏

八、手卷

用于案头品赏展读的传统书法样式，也叫"长卷"。其内容大多为诗文。手卷长度可从几米至十米以上，宽度一般为二十至五十厘米之间。卷首外有"题签"，卷内前可有"引首"，后可有"题跋"。

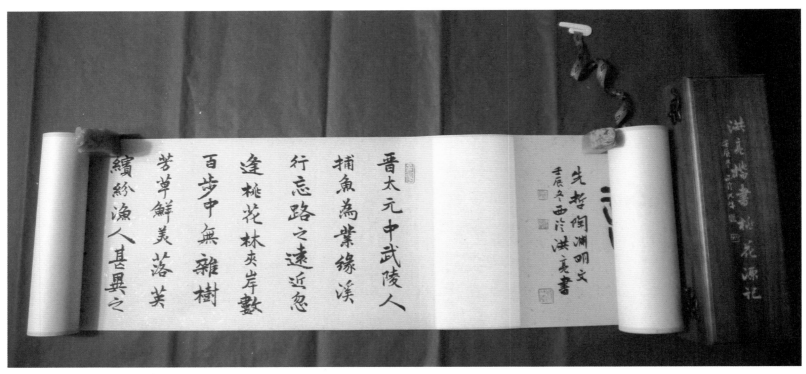

洪亮　楷书　陶渊明《桃花源记》　手卷

九、册页

装订成册的尺寸较小的书法作品，十六开、十二开、八开折叠等等。每页可成独立作品，也可以整本写多篇诗文，展开像长卷一样。册页可以书画合册，多位作者创作。

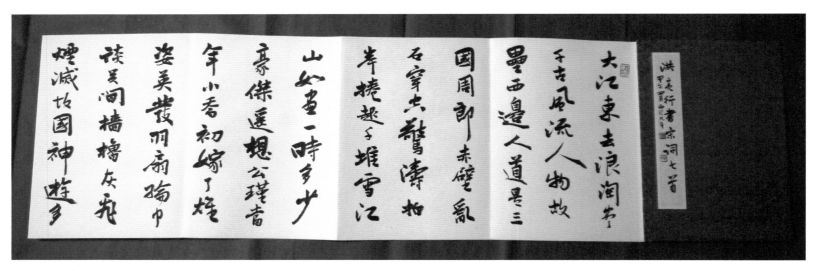

洪亮　行书　宋词七首　册页

附录：学习书法的必要准备及有关常识

学习书法必须准备的工具和材料是毛笔、墨汁或墨碇、宣纸和砚台，也就是我们通常所说的文房四宝，还有用来学习的字帖。当然，也要了解基本的执笔方法和书写方法。下面我们逐一简介。

一、笔墨纸砚的选择

（一）毛笔

毛笔有多种多样，初学书法可选用最基本的羊毫笔、狼毫笔或兼毫笔。羊毫笔笔毫较柔软，狼毫笔笔毫较硬，兼毫笔笔毫软硬在羊毫和狼毫之间。有大中小各种型号，选择合适即可。

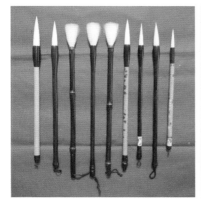

羊毫毛笔　　　　　　　狼毫毛笔　　　　　　　兼毫毛笔　　　　　　　墨汁

（二）墨

墨原指墨碇，现在多用墨汁。初学者用一得阁、曹素功、中华墨汁或红星墨汁均可。

宣纸

（三）宣纸

宣纸有安徽宣、富阳宣、四川宣等。宣纸分生宣、熟宣和半生半熟的宣纸。生宣渗化，熟宣不渗化，半生半熟的宣纸略有渗化。初学者用熟宣为宜，也可用半生半熟的宣纸或毛边纸，但不宜用印有"米"字格和九宫格等带格子的练习纸。用印各种辅助格的练习纸看似便于练习，其实容易形成依赖性，从而影响对书法笔法、字法正确的独立判断能力的培养。

在生宣、熟宣、半生半熟的宣纸上用浓墨书写和用加水后的淡墨书写有着不同的效果（如下图）。

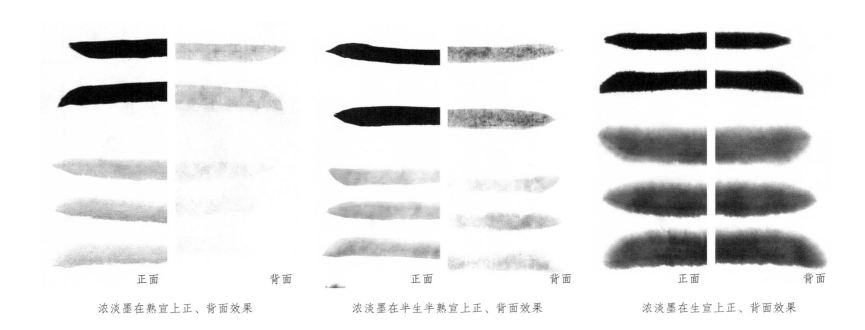

正面　　　　　背面　　　　　　　　正面　　　　　背面　　　　　　　　正面　　　　　背面

浓淡墨在熟宣上正、背面效果　　　浓淡墨在半生半熟宣上正、背面效果　　浓淡墨在生宣上正、背面效果

（四）砚

旧时用墨碇磨成墨汁时对砚很讲究。现在用墨汁练字，只要方便使用即可。

砚台　　　　　　　　　　　　　　字帖

二、字帖的选择

成人学书法不同于小学生学书法。小学生从楷书入手是为了便于与识字和写字教学同步，还有就是从小养成端端正正写字、端端正正做人的习惯。成人学书法首先是在培养对书法艺术的浓厚兴趣，可以从真、草、隶、篆、行的任何一种字体入手，所选字帖只要是自己喜欢的那一种就可以了。不要选带"米"字格、九宫格、"回"字格的字帖来作为范本。因为有各种辅助格看似方便于练习，但养成了依赖性，对日后的书法创作会造成不良影响。

三、执笔方法

执笔就像执筷子一样，一是方便将食物送入自己口中，二是不会妨碍同桌，如能动作优雅那就更好。所以，执笔无定法，只要适合自己书写即可。下面介绍几种执笔法，有三指执笔法、四指执笔法、五指执笔法，以供选用。

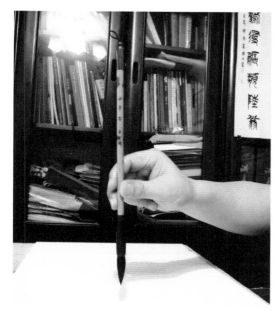

三指执笔法

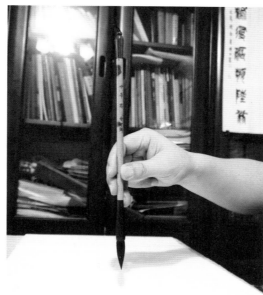

四指执笔法

五指执笔法

四、执笔书写

执笔的目的在于书写，书写不同大小的字，执笔方法将随之变化，如下图。

枕腕法

肘着桌

悬肘（臂）法

站姿执笔法

五、书写方法

书写方法包括顺锋入纸书写、逆锋入纸书写、中锋书写、侧锋书写、圆起笔书写、方起笔书写等。

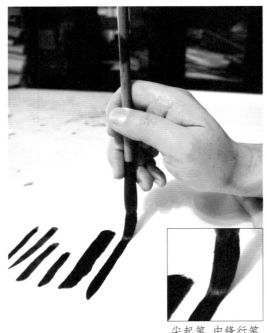

尖起笔 中锋行笔

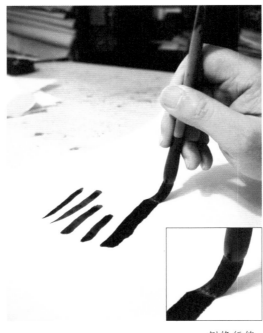

侧锋行笔

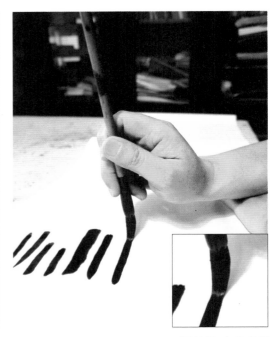

圆起笔 中锋行笔

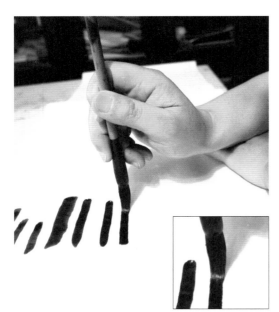

方起笔 中锋行笔

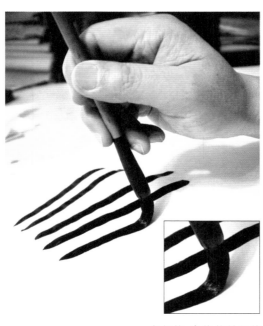

尖起笔 中锋笔耕行笔

起笔效果图　注意入锋方向切面变化

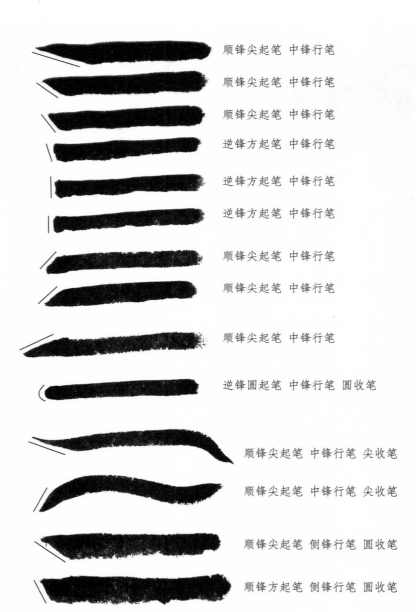

顺锋尖起笔 中锋行笔

顺锋尖起笔 中锋行笔

顺锋尖起笔 中锋行笔

逆锋方起笔 中锋行笔

逆锋方起笔 中锋行笔

逆锋方起笔 中锋行笔

顺锋尖起笔 中锋行笔

顺锋尖起笔 中锋行笔

顺锋尖起笔 中锋行笔

逆锋圆起笔 中锋行笔 圆收笔

顺锋尖起笔 中锋行笔 尖收笔

顺锋尖起笔 中锋行笔 尖收笔

顺锋尖起笔 侧锋行笔 圆收笔

顺锋方起笔 侧锋行笔 圆收笔